現代吉他系統教程
系統教程

Modern Guitar Method

LEVEL 2

2CDs INCLUDED

編著 劉旭明

目錄 CONTENTS

第 1 週課程

🎸 小調Pattern #1

小調五聲音階Pattern #1（Minor Pentatonic Pattern #1）

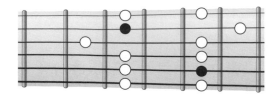

小調音階Pattern #1（Minor Scale Pattern #1）

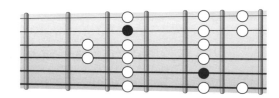

小三和弦Pattern #1（Minor Triad Pattern #1）

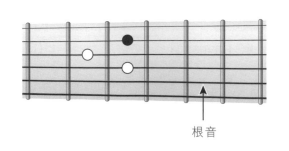

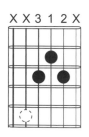

根音

◯ 此音為根音位置不需按

1 練習
Practice

E小調五聲音階Pattern #1，16分音符音階上下行

CD1-1

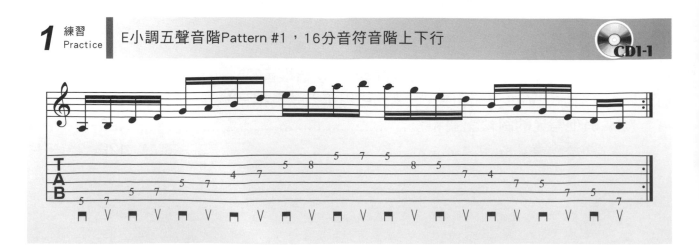

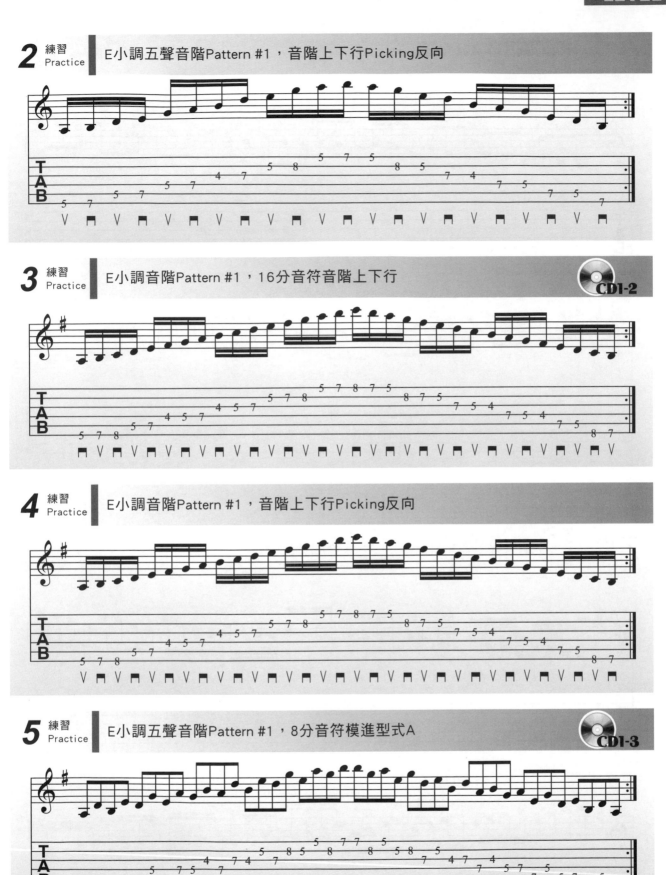

2 練習 Practice ┃ E小調五聲音階Pattern #1，音階上下行Picking反向

3 練習 Practice ┃ E小調音階Pattern #1，16分音符音階上下行　CD1-2

4 練習 Practice ┃ E小調音階Pattern #1，音階上下行Picking反向

5 練習 Practice ┃ E小調五聲音階Pattern #1，8分音符模進型式A　CD1-3

☆註：【模進型式A】：13、24、35、46、57、68、79…

　　　【模進型式B】：123、234、345、456、567、678、789…

　　　【模進型式C】：1234、2345、3456、4567、5678、6789…

　　　數字代表在音階指型上從最低音開始的第幾個彈奏音符。

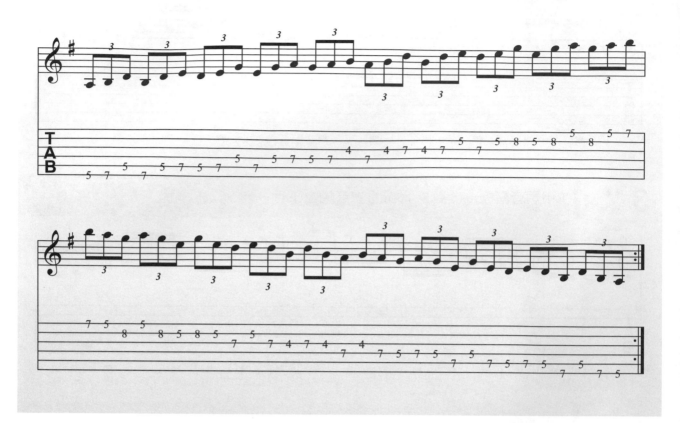

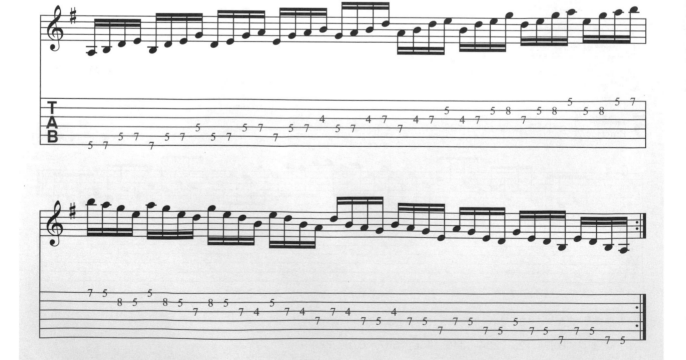

8 練習 Practice · E小調音階Pattern #1，8分音符模進型式A · CD1-6

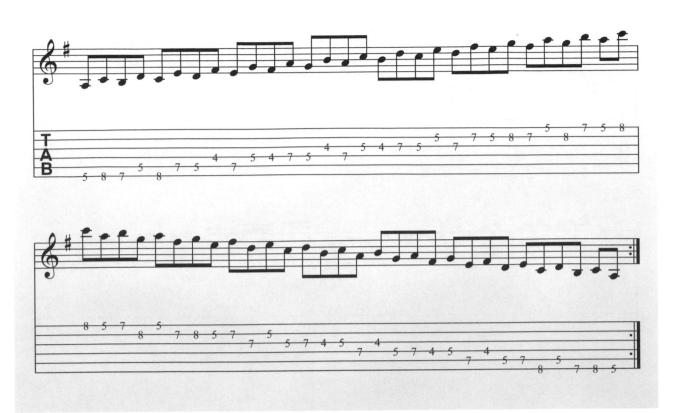

9 練習 Practice · E小調音階Pattern #1，8分音符三連音模進型式B · CD1-7

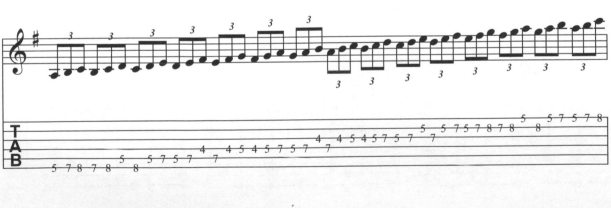

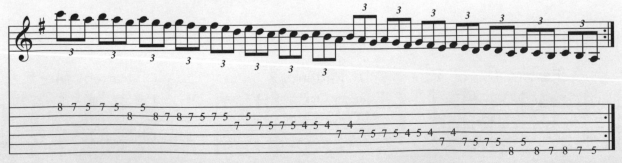

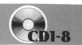

10 練習 Practice | E小調音階Pattern #1，16分音符模進型式C

11 練習 Practice | 練習各調的上述小調Pattern #1練習

● 複習小調Pattern #1、#2 與 #4

小調五聲音階

Pattern #1	Pattern #2	Pattern #4

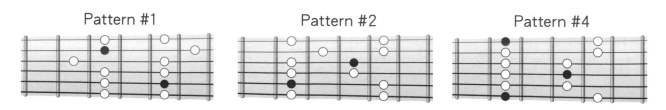

小調音階

Pattern #1	Pattern #2	Pattern #4

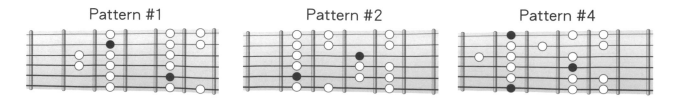

小三和弦琶音（參考）

Pattern #1	Pattern #2	Pattern #4
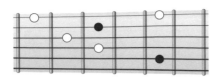	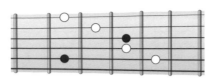	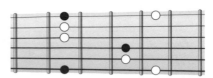

小三和弦

Pattern #1	Pattern #2	Pattern #4
X X 3 1 2 X	X 1 3 4 2 1	1 3 4 1 1 1
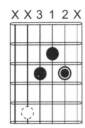	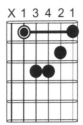	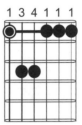

🎸 開放把位的大七和弦

Cmaj7	Dmaj7	Emaj7	Fmaj7	Gmaj7	Amaj7
X 3 2 0 0 0	X 3 2 1 1 1	0 4 2 3 0 0	X X 3 2 1 0	3 2 0 0 0 1	X 0 2 1 3 0
				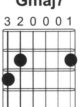	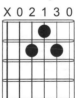

🎸 開放把位的小七和弦

Dm7	Em7	Am7
X X 0 2 1 1	X 2 0 0 0 0	X 0 2 0 1 0
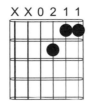	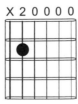	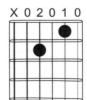

1 練習
Practice | 按出每個指定的和弦並彈出教師指定或自行編排的節奏型態

2 練習
Practice | 按出每個指定的和弦並彈出教師指定或自行編排的節奏型態

3 練習
Practice | 按出每個指定的和弦並彈出教師指定或自行編排的節奏型態

4 練習
Practice | 按出每個指定的和弦並彈出教師指定或自行編排的節奏型態

1 練習 Practice | 按出每個指定的和弦並彈出教師指定或自行編排的節奏型態

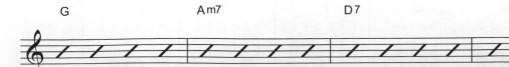

2 練習 Practice | 按出每個指定的和弦並彈出教師指定或自行編排的節奏型態

3 練習 Practice | 按出每個指定的和弦並彈出教師指定或自行編排的節奏型態

4 練習 Practice | 按出每個指定的和弦並彈出教師指定或自行編排的節奏型態

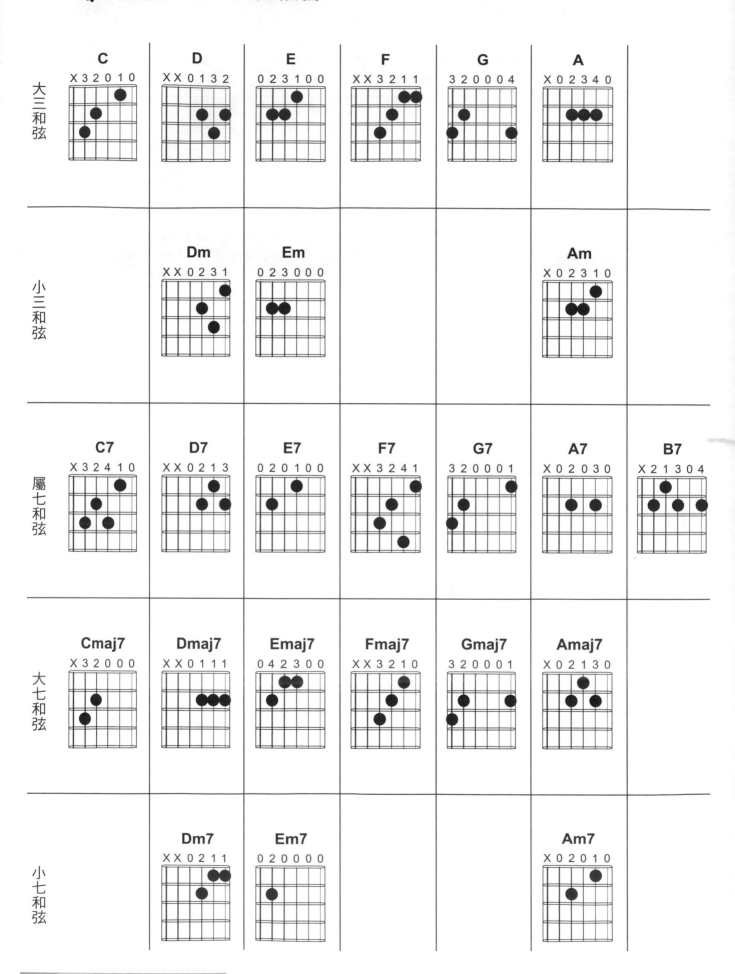

第 2 週課程

移動式大七和弦（以第六弦與第五弦為根音）

和弦結構：

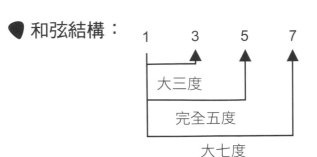
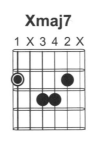
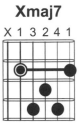

大三度
完全五度
大七度

1 練習 Practice　按出每個指定的和弦並彈出教師指定或自行編排的節奏型態

Gmaj7　　　　　　　Cmaj7　　　Bm

2 練習 Practice　按出每個指定的和弦並彈出教師指定或自行編排的節奏型態

Dmaj7　　　　　　　Gmaj7　　　A7

3 練習 Practice　按出每個指定的和弦並彈出教師指定或自行編排的節奏型態

Emaj7　　　　　　　Cmaj7　　　B7

4 練習 Practice　按出每個指定的和弦並彈出教師指定或自行編排的節奏型態

F　　　　Fmaj7　　　F7　　　B♭maj7

移動式小七和弦（以第六弦與第五弦為根音）

和弦公式：

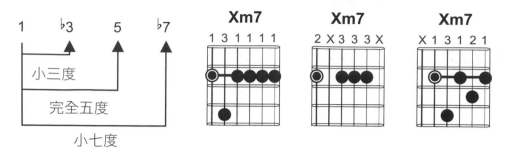

小三度
完全五度
小七度

1 練習 Practice 按出每個指定的和弦並彈出教師指定或自行編排的節奏型態 CD1-21

Am7　　　　　　　　　Dm7　　　　　Em7

2 練習 Practice 按出每個指定的和弦並彈出教師指定或自行編排的節奏型態 CD1-22

D　　　　　　　　　Em7　　　　　A7

3 練習 Practice 按出每個指定的和弦並彈出教師指定或自行編排的節奏型態 CD1-23

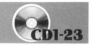

G　　　　　Dm7　　　　　E♭　　　　　F

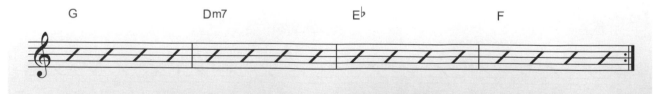

4 練習 Practice 按出每個指定的和弦並彈出教師指定或自行編排的節奏型態 CD1-24

Cm7　　　　　　　　　Gm7　　　　　Fm7

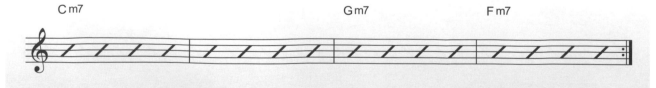

🎸 節奏型態（Shuffle與Straight）

Shuffle這種型態的節奏常被使用在藍調相關的音樂裡。

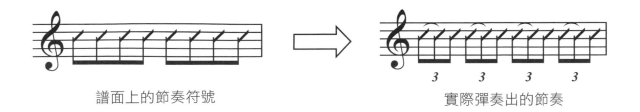

譜面上的節奏符號　　　　　　　　　　實際彈奏出的節奏

也就是將一拍裡的兩個八分音符的長度由原來的各佔1/2等分（　）彈奏成2/3與1/3等分（　）。

◆ 八分音符加上悶音

：悶音（左手只接觸弦而弦不可接觸任何琴衍；右手以正常方式刷弦）
：彈出聲音（左右兩手以正常方式彈奏音符或和弦）

◆ 基本練習

Straight（均等的、平的八分音符）

Shuffle

 1 練習 Practice　**請分別使用Straight與Shuffle的律動練習**　CD1-25

Dm7

 2 練習 Practice 請分別使用Straight與Shuffle的律動練習

Dm7

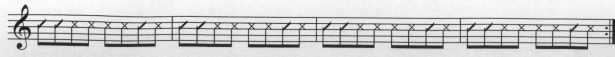

3 練習 Practice 請分別使用Straight與Shuffle的律動練習

Dm7

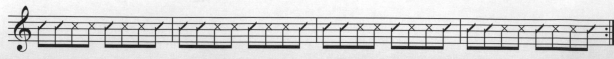

4 練習 Practice 請分別使用Straight與Shuffle的律動練習

Dm7

5 練習 Practice 請分別使用Straight與Shuffle的律動練習

Dm7

6 練習 Practice 請分別使用Straight與Shuffle的律動練習

Dm7

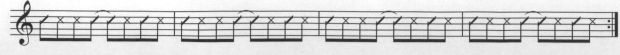

【練習曲】

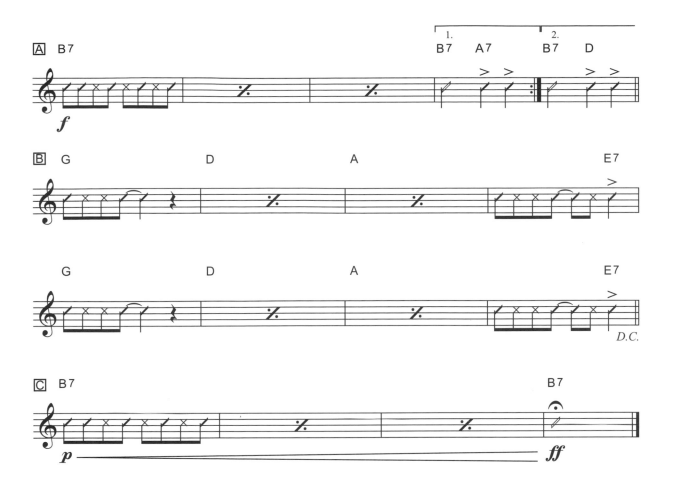

🎸 和弦聲部配置（Chord Voicing）

到目前為止，我們學習過的和弦都以相同的方式建構，即以根音為最低的音加上其三度音和五度音或七度音等，這是判斷和弦質（Chord Qualities）與了解這些和弦如何搭配成為和弦進行最簡單的方法。

事實上，和弦並非總是以這樣的形式建構，依據樂器原來的特性、演奏的技巧或編曲的需要，和弦組成音可能會以數種方式被重新排列，這些排列的方式結果稱為「Voicing」。在大部分的情況，根音仍然會在最低音，但上方的組成音重新排列，這樣的和聲稱為「本位（Root Position）」。

1 練習 Practice　寫出下列「Root Position」的和聲，數字由左到右即是和聲由低到高的結構

Fm（1、5、3）　　　C（1、5、1、3）　　　Em（1、3、5、1）　　　B♭（1、5、3）

◆ 和弦轉位（Chord Inversion）

和弦組成音的最低音不再是根音，稱為「和弦轉位」。

第一轉位（ First Inversion）：Chord Voicing 以三度音為最低音。
第二轉位（ Second Inversion）：Chord Voicing以五度音為最低音。
第三轉位（ Third Inversion）：Chord Voicing 以七度音為最低音。

2 練習 Practice　寫出下列指定的轉位和聲

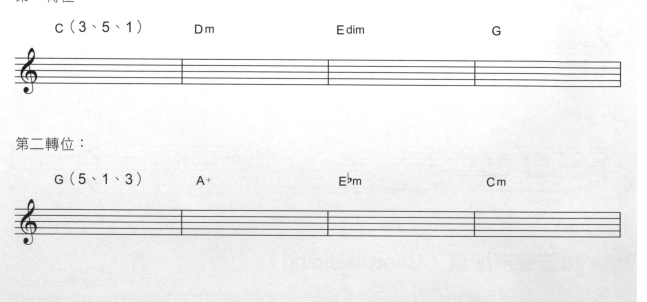

第一轉位：

C（3、5、1）　　　　　Dm　　　　　　　　Edim　　　　　　　G

第二轉位：

G（5、1、3）　　　　　A+　　　　　　　E♭m　　　　　　Cm

◆ 轉位和弦記號（Slash Chord）

在現代音樂的符號裡，轉位的和弦通常也會被寫成下列的和弦形式，名稱來自記號中的斜線（slash），記號的左邊是和聲結構；記號的右邊是指定的根音。

C（第一轉位）＝ C / E

和弦　　　最低音

3 練習 Practice　改寫練習2的記號。例如 B♭＋的第一轉位的根音是 D ，所以改寫記號為 B♭+/D

4 練習 Practice | 寫出下列指定的轉位七和弦，並定義第幾轉位

Cmaj7/E B7/A Dm7(♭5)/C Em7/B

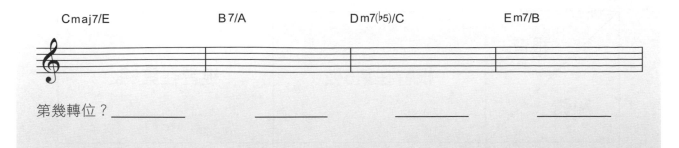

第幾轉位？ _____ _____ _____ _____

5 練習 Practice | 重寫下列轉位和弦為原本位（Root Position）的和弦

🎸 和聲引導（Voice Leading）

　　通常重新配置和弦組成音為轉位和弦的原因是製造更多的和弦和聲連結。這種讓和弦可以順暢的連結的手法稱為「Voice Leading」。最常見的例子就是改變最低音。

6 練習 Practice | 以兩種不同的方式寫出下列和弦進行。首先寫出本位（Root Position）的和弦；再加以轉位的手法重配每個和弦的組成音並考慮使用 Voice Leading 的手法。

1、只使用本位和弦：

C Em Am C F C G

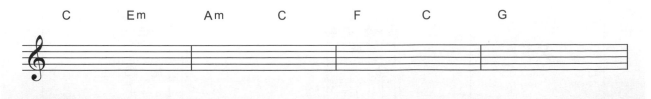

2、使用本位與轉位和弦：

C Em Am C/G F C/G G

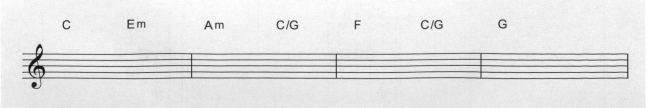

複習移動式和弦：

根音 / 和弦	根音在第6弦	根音在第5弦
X		
Xm		
Xmaj7		
X7		
Xm7		

第 3 週課程

大調五聲音階Pattern #1、#3

小調五聲音階Pattern #3（Minor Pentatonic Pattern #3）

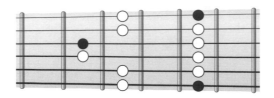

小調音階Pattern #3（Minor Scale Pattern #3）

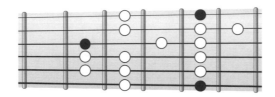

小三和弦Pattern #3（Minor Triad Pattern #3）

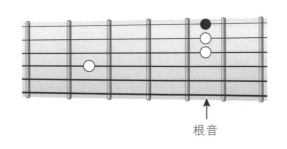

根音

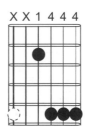

X X 1 4 4 4

此音為根音位置不需按

1 練習 Practice　B小調五聲音階Pattern #3，16分音符音階上下行　CD1-32

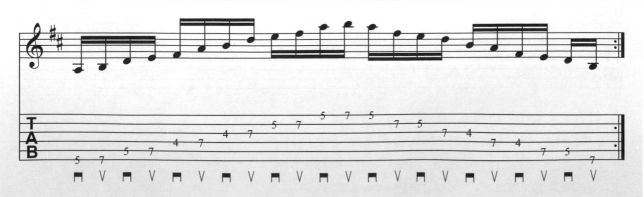

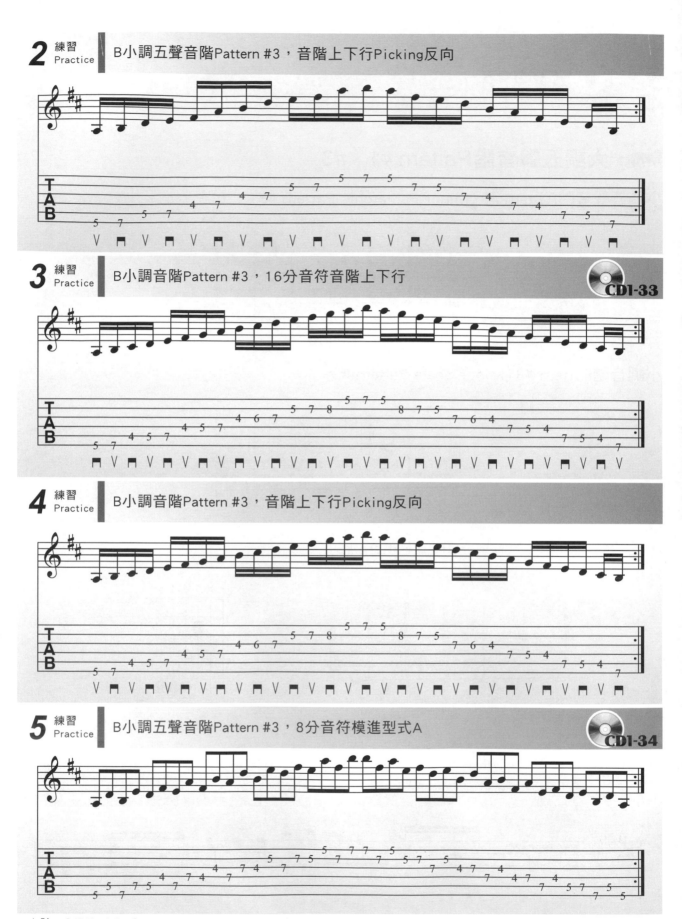

☆註：【模進型式A】：13、24、35、46、57、68、79…

　　　【模進型式B】：123、234、345、456、567、678、789…

　　　【模進型式C】：1234、2345、3456、4567、5678、6789…

　　　數字代表在音階指型上從最低音開始的第幾個彈奏音符。

6 練習 Practice | B小調五聲音階Pattern #3，8分音符三連音模進型式B

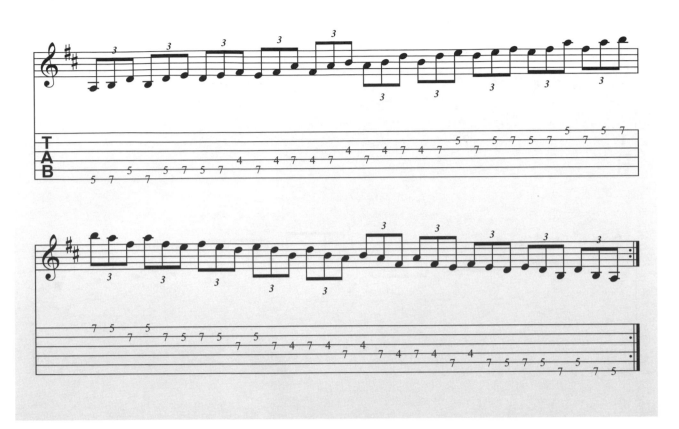

7 練習 Practice | B小調五聲音階Pattern #3，16分音符模進型式C

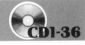

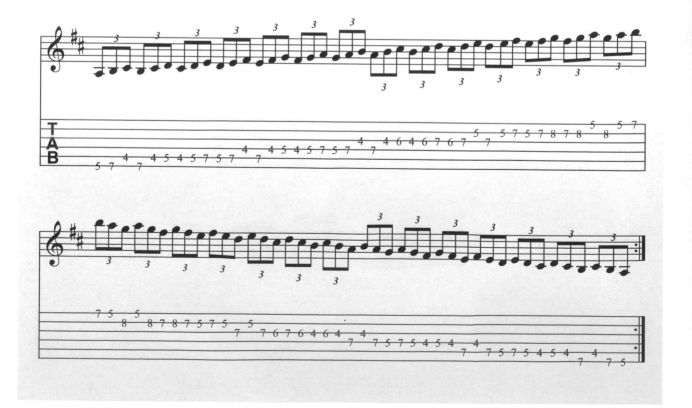

第3週

10 練習 Practice ｜ B小調音階Pattern #3，16分音符模進型式C

CD1-39

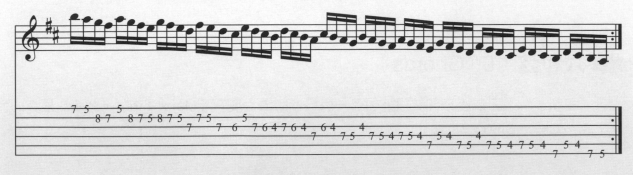

11 練習 Practice ｜ 練習各調的上述小調Pattern #3練習

🎸 複習小調Pattern #1～ #4

小調五聲音階

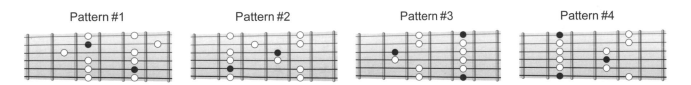

小調音階

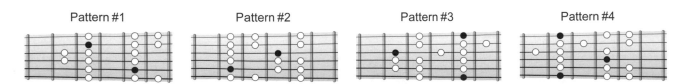

小三和弦琶音（參考）

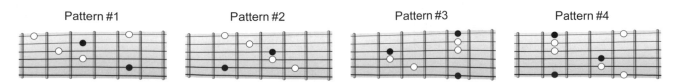

● 小三和弦

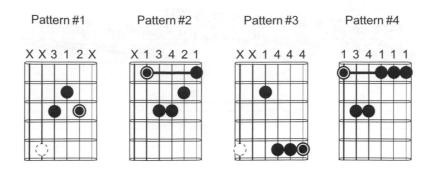

Pattern #1 Pattern #2 Pattern #3 Pattern #4

🎸 六和弦（6th Chords）

「六和弦」為大三或小三和弦額外加上一個根音的大六度音（Major 6th）。以C為根音的六和弦記成：C6、Cm6。

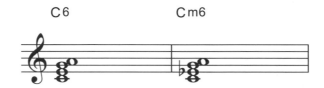

C6 Cm6

🎸 移動式大六和弦（以第六弦與第五弦為根音）

● 和弦結構：

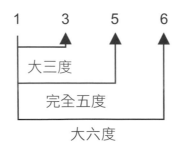

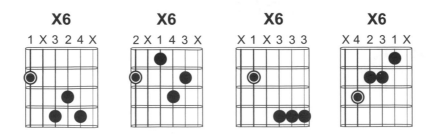

X6 X6 X6 X6

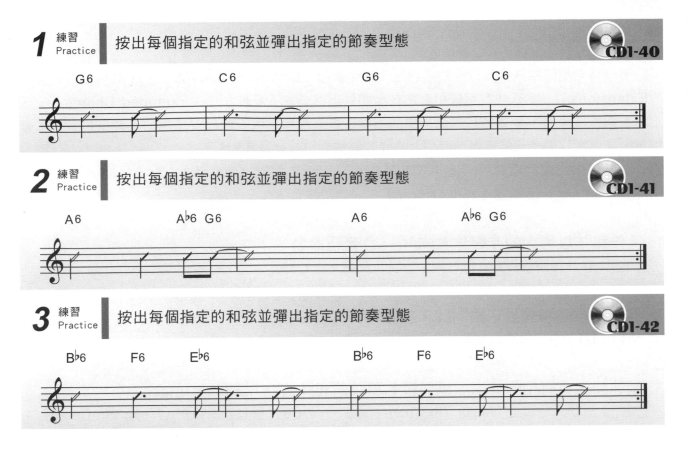

1 練習 Practice 按出每個指定的和弦並彈出指定的節奏型態 CD1-40

G6　　　　　C6　　　　　G6　　　　　C6

2 練習 Practice 按出每個指定的和弦並彈出指定的節奏型態 CD1-41

A6　　　　A♭6 G6　　　　A6　　　　A♭6 G6

3 練習 Practice 按出每個指定的和弦並彈出指定的節奏型態 CD1-42

B♭6　　F6　　E♭6　　　　B♭6　　F6　　E♭6

延伸和弦（Extended Chords）

複雜音程（Compound Intervals）

在一個八度內音程稱為「簡單音程（Simple Intervals）」，當一個音程的距離超出八度以外，稱為「複雜音程（Compound Intervals）」，它們的結構是一個八度音程加上一個簡單音程。

八度音程		簡單音程		複雜音程
8度	＋	2度	＝	9度
8度	＋	4度	＝	11度
8度	＋	6度	＝	13度

複雜音程的「音程質（Quality）」相同於其相關的簡單音程，例如：一個八度音程加上一個大二度音程（Major 2nd）等於一個大九度音程（Major 9th）。在許多旋律或和聲的情況下，複雜音程可視為與其簡單音程相同。

1 練習 Practice 寫出指定音符的複雜音程

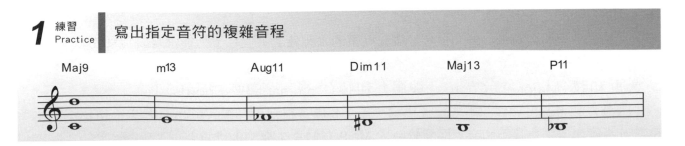

Maj9　　　m13　　　Aug11　　　Dim11　　　Maj13　　　P11

🎸 建立延伸和弦

另一個常用來描述複雜音程的名詞是「延伸音程（Extended Intervals）」，或只是「延伸音（Extensions）」。延伸音可被用來加在七和弦上而造成「延伸和弦（Extended Chords）」。十度音與十二度音已經等於和弦結構中的三度音與五度音，所以額外會使用的延伸音是，九度音程、十一度音程與十三度音程，而加上這些音符的七和弦就是延伸和弦。

延伸和弦依照他們使用的延伸音來命名，「九和弦（9th Chords）」、「十一和弦（11th Chords）」、「十三和弦（13th Chords）」。但延伸和弦有一些規則：

1、延伸和弦以最大的非變化（Unaltered）音程命名。
例如：有一個和弦包含九度音與十三度，稱為十三和弦。

2、延伸和弦的和聲公式相同於未加延伸音的七和弦。
例如：D13與D7都是G大調中的五級屬七和弦。

3、延伸和弦具有相同於未加延伸音七和弦的和弦質（Chord Qualities）。
例如：一個大七和弦（Major 7th Chord）加上一個九度音稱為大九和弦（Major 9th Chord）；一個屬七和弦（Dominant 7th Chord）加上一個九度音稱為屬九和弦（Dominant 9th Chord）；一個小七和弦（Minor 7th Chord）加上一個九度音稱為小九和弦（Minor 9th Chord）。

🎸 建立延伸和弦

九和弦（9th Chord）：
九和弦一律在既有的七和弦上加上大九度（Major 9th）。

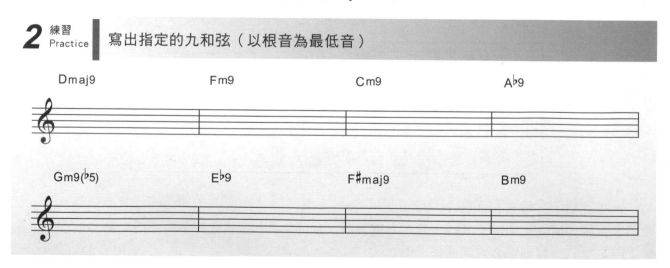

十一和弦（11th Chords）
理論上十一和弦為加一個完全十一度在既有的九和弦上，但在下列情況是要特別注意：

1、大九和弦（Major 9th Chords）與屬九和弦（Dominant 9th Chords）：
因為完全十一度與和弦中大三度構成一個不和諧音程一小九度（minor 9th），所以通常十一度會升半音來解決這種不和諧，而和弦為「Maj9（#11）」與「9（#11）」。

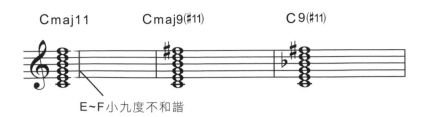

E~F小九度不和諧

2、小九和弦（Minor 9th Chords）與小九減五和弦（Minor 9th Flat 5 Chords）：

上述的不和諧音程不存在。

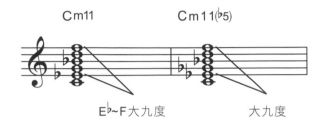

E♭~F大九度　　　　大九度

3、四度音取代三度音：

如果一個和弦的三度音被十一度所取代，這並非真正的延伸十一和弦，而是一個「掛留四度（suspended 4th）和弦」，稱為「sus4」或只是「sus」。

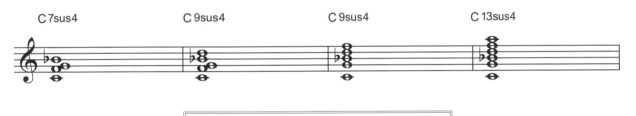

> 💡 **十一和弦結論：**
> 1、和弦包含大三度勿使用完全11。
> 2、和弦包含小三度使用完全11。
> 3、和弦無三度為Sus4和弦。
> 注意：若譜上出現G11，通常是指G9sus4。

3 練習 Practice　寫出指定的十一或掛留和弦

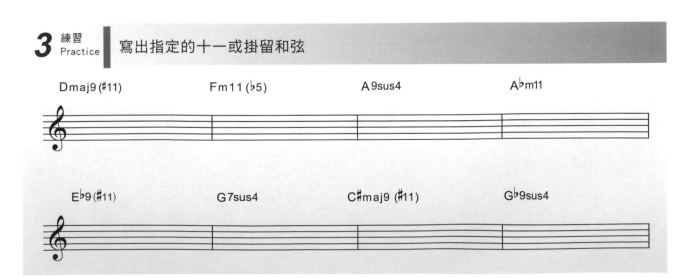

十三和弦（13th Chords）：

理論上十三和弦為十一和弦上大十三度（Major 13th），但十一度音仍然會和大三度產生不和諧音程，所以大部分十三和弦不包含十一度音，但若包含十一度音應與十一和弦的規則相同。

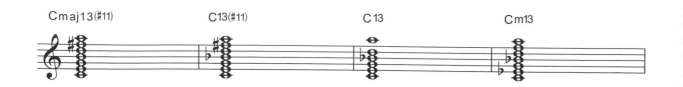

4 練習 Practice　｜ 寫出下列和弦

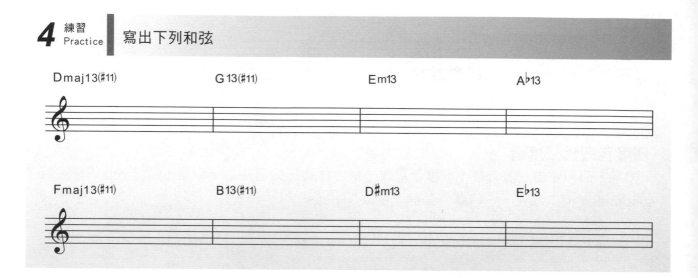

5 練習 Practice　｜ 寫出下列和弦名稱（根音為最低音）

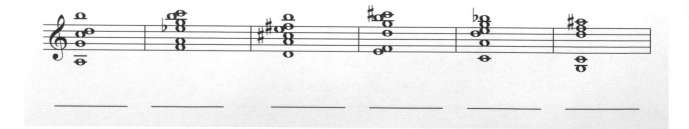

移動式屬九和弦

♦ 和弦結構：

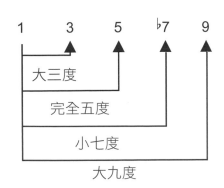

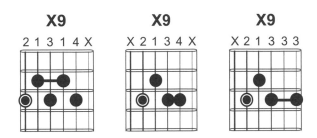

1 練習 Practice | 按出每個指定的和弦並彈出指定的節奏型態　CD1-43

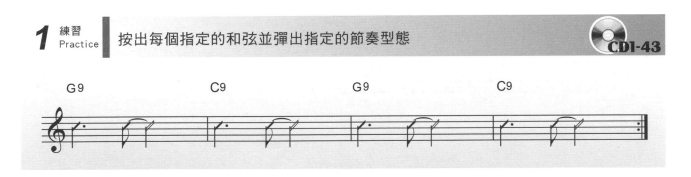

2 練習 Practice | 按出每個指定的和弦並彈出指定的節奏型態　CD1-44

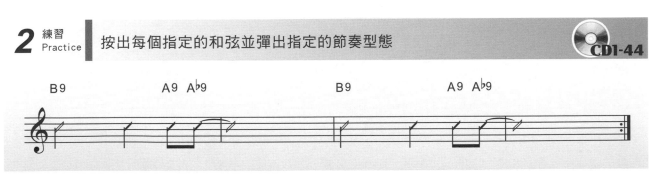

3 練習 Practice | 按出每個指定的和弦並彈出指定的節奏型態　CD1-45

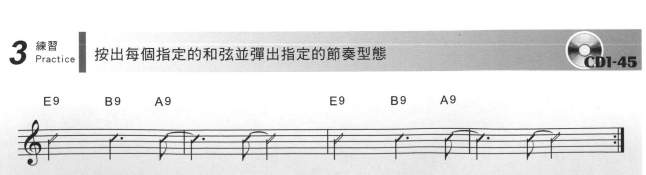

【練習曲】

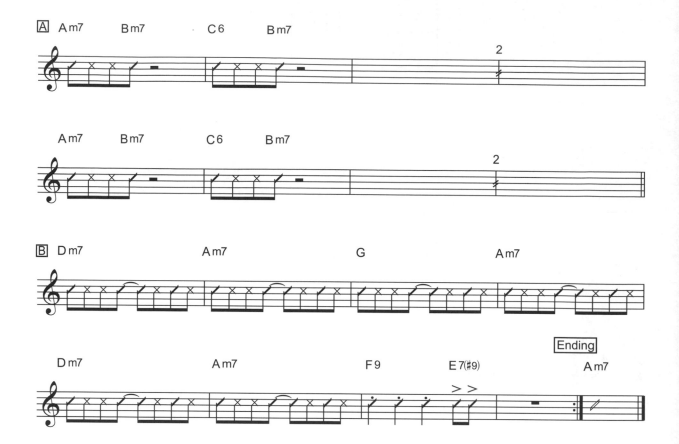

第 4 週課程

藍調（Blues）

藍調的和聲

　　藍調是一種融合了非洲與歐洲音樂元素並打破傳統古典音樂分析法的一種風格。藍調的基本三個和弦與傳統順階系統的基本三個和弦相同： I 、 IV 、 V 級和弦。但在藍調音樂裡，這三個和弦都是屬七和弦（Dominant Quality Chords）。但這並不代表它包含了三個不同的調性。短暫的聽一個藍調的和弦進行仍然可以很清楚地聽到一個主和弦（ Tonic Chord ）。

　　至今最普遍的藍調和弦進行是12小節藍調（12 Bar Blues），依據第二小節是I7或IV7分成Slow Change與Quick Change兩種。

範例：12 Bar Blues
1、Slow Change：

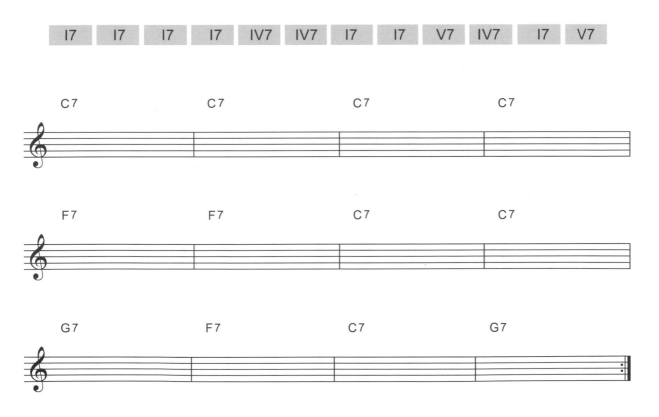

2、Quick Change：

| I7 | IV7 | I7 | I7 | IV7 | IV7 | I7 | I7 | V7 | IV7 | I7 | V7 |

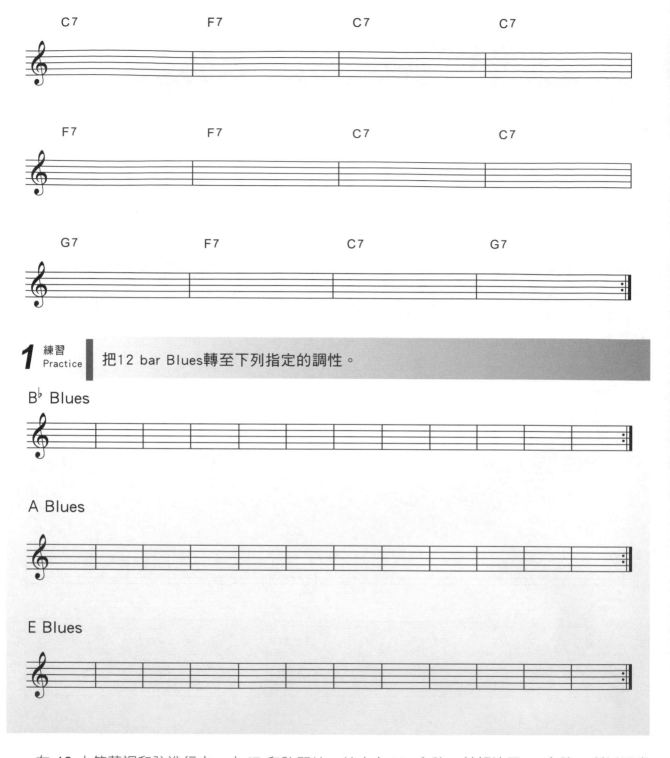

1 練習
Practice | 把12 bar Blues轉至下列指定的調性。

B♭ Blues

A Blues

E Blues

在 12 小節藍調和弦進行中，由 I7 和弦開始，結束在 V7 和弦，並解決回 I7 和弦，所以通常我們稱最後2小節的部份為「回頭（Turn Around）」，直到最後一次反覆結束在 I 級和弦。

當然在不同風格的藍調中，I、 IV 、 V 級和弦不全然是屬七和弦，有時為大三和弦，有時為小七和弦。

● 藍調的旋律

藍調的旋律也打破了傳統自然音階旋律，它不完全屬於自然大調或自然小調。主要的旋律來自「藍調音階（ Blues Scale ）」，幾乎是小調五聲音階加上一個額外的「♭5」音。

藍調音階：

scale steps： 1 ♭3 4 ♭5 5 ♭7 8

2 練習 Practice｜寫出指定調性的藍調音階。

A Blues

F Blues

B♭ Blues

　　藍調音階最特別的地方是所謂「藍調音（ Blue Notes ）」，以傳統的方式分析，藍調音階有兩個音符與和聲發生衝突，即「小三（♭3）」與「減五（♭5）」，也因為這兩個音符的存在使得藍調音樂有其特別的商標。事實上許多藍調樂手或歌手會在藍調音階的架構下加入大三度、大二度、大六度等來增加藍調音樂的色彩，但主要的結構仍是藍調音階。

● 藍調的節奏

　　藍調的節奏基本上建立於八分音符三連音與「 Shuffle 」。譜面上指定彈奏Shuffle的記號：

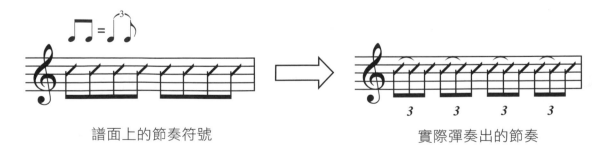

譜面上的節奏符號　　　　　　　　　　　　實際彈奏出的節奏

也就是將一拍裡的兩個八分音符的長度由原來的各佔1/2等分（ ）彈奏成2/3與1/3等分

（ ）。

藍調節奏吉他

藍調歌曲的律動分為兩種：

1、Shuffle： ♫ = ♪♪³

2、Straight：彈奏平整的八分音符

通常譜上都會寫成平整的八分音符，至於該用Shuffle或者是Straight則是應該配合鼓的節奏。

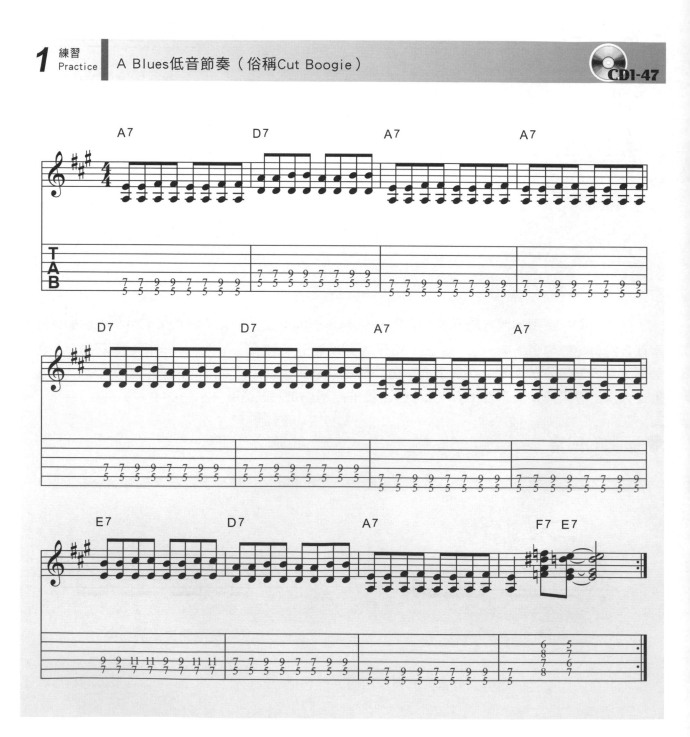

1 練習 Practice　**A Blues低音節奏（俗稱Cut Boogie）**　CD1-47

2 練習 Practice | A Blues中音節奏（六線譜裡所按出的和弦分別是A9、D9、E9）

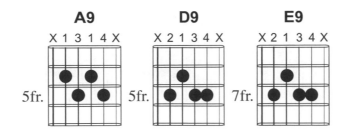

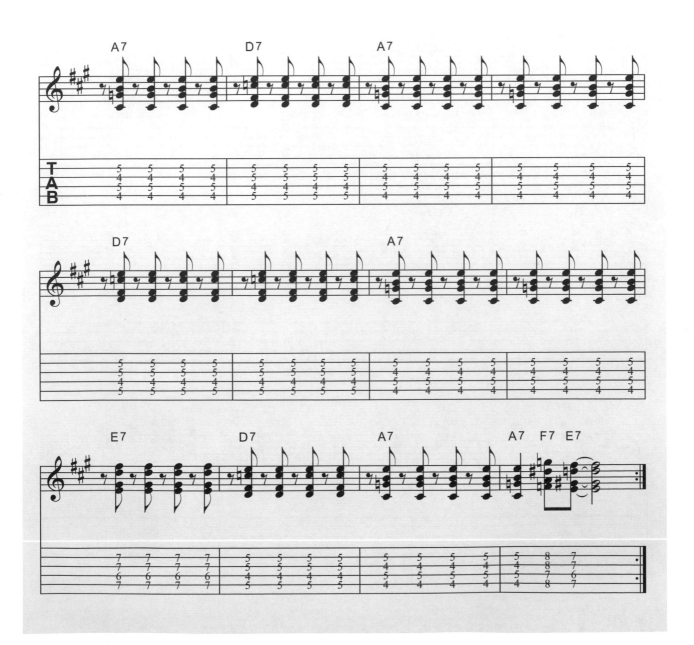

A Blues高音節奏（六線譜裡所按出的和弦分別是A6、D9、E9）

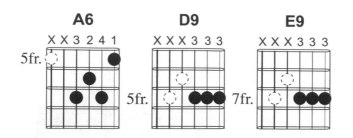

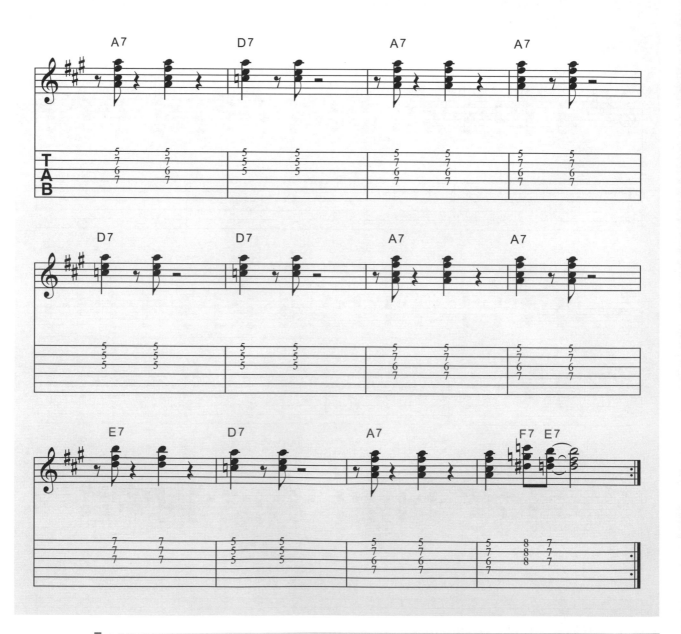

4 練習
Practice
合奏，由兩至三位吉他手分別同時彈奏上述的不同聲部

藍調音階（Blues Scale）

藍調音階，幾乎是小調五聲音階加上一個額外的「♭5」音。主要的結構建立在小調五聲音階，額外的「♭5」音，可當作在旋律上不宜久留的經過音或裝飾音。

藍調音階Pattern #4

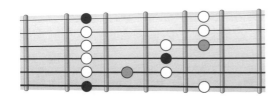

藍調音階Pattern #2

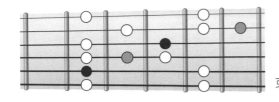 或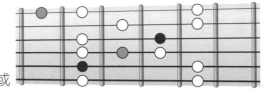

1 練習 Practice　藍調音階Pattern #4上下行（A Blues）

CD1-50

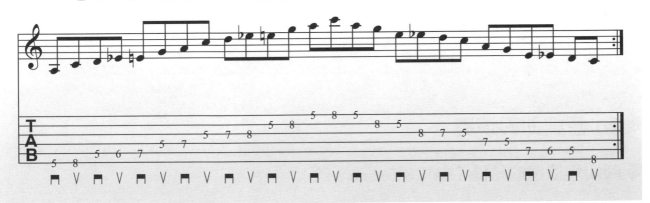

2 練習 Practice　藍調音階Pattern #4上下行，picking 反向（A Blues）

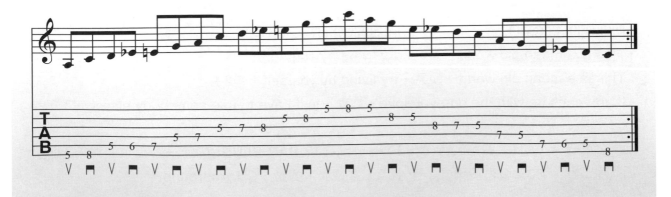

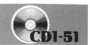

3 練習 Practice　藍調音階Pattern #2上下行（A Blues）

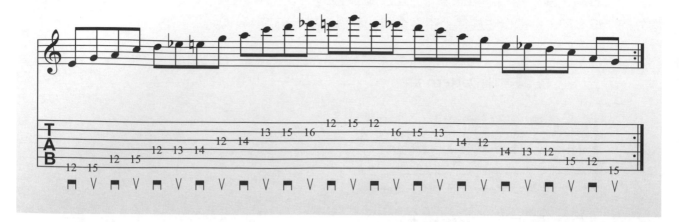

4 練習 Practice　藍調音階Pattern #2上下行，picking 反向（A Blues）

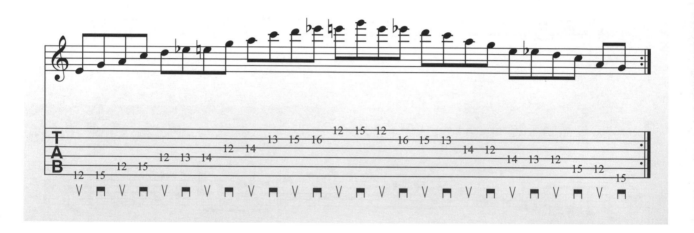

🎸 藍調即興演奏

🎵 呼叫與回應的結構（Call & Response）

　　許多藍調歌曲歌詞的結構如下，每一行的歌詞都由前後兩段組成，我們稱前半段為呼叫部份（Call）；後半段為回應部份（Response），以下每一行佔據四個小節：

呼叫部份（Call）　　　　　　　回應部份（Response）

This is a mean old world －換氣－ try living by yourself（句1）

This is a mean old world －換氣－ try living by yourself（句2）

If you can't be with the one you love －換氣－ just have to use somebody else（句3）

　　通常第一行（句1）與第二行（句2）會分別在12 BAR BLUES的第一、二小節與第五、六小節；而第三行（句3）會位於第九、十小節，緊接而來的是一個Turnaround。

This is a mean old world－換氣－try living by yourself（句1）　　　　休息

This is a mean old world－換氣－try living by yourself（句2）　　　　休息

If you can't be with the one you love－換氣－just have to use somebody else（句3）

Turnaround

　　我們可以看出整個十二小節的結構由「句1－休息－句2－休息－句3－Turnaround」組成，所以許多吉他手也依照這樣的結構彈奏SOLO。

1 練習 Practice　依照下面節拍，任意彈奏A藍調音階上的音符

（這是一個Call & Response的結構，建議第三小節該音符彈主音－A）

2 練習 Practice　依照下面節拍，任意彈奏A藍調音階上的音符

（假設這是句3的部份，建議第三小節該音符彈主音－A，第四小節Turnaround自由發揮，但建議最後一個音落在主音的五度－E）

3 練習
Practice

依照下面節拍，任意彈奏A藍調音階上的音符

4 練習
Practice

依照下面節拍，任意彈奏A藍調音階上的音符

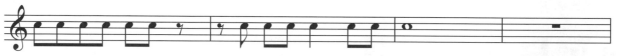

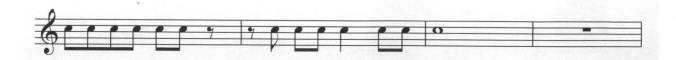

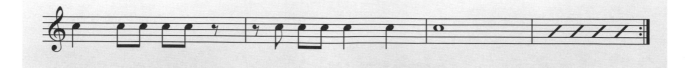

第 **5** 週課程

🎸 小調Pattern #5

小調五聲音階Pattern #5（Minor Pentatonic Pattern #5）

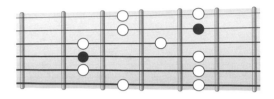

小調音階Pattern #5（Minor Scale Pattern #5）

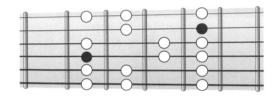

小三和弦Pattern #5（Minor Triad Pattern #5）

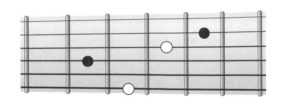
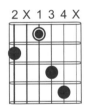

1 練習 Practice　　G小調五聲音階Pattern #5，16分音符音階上下行

CD1-53

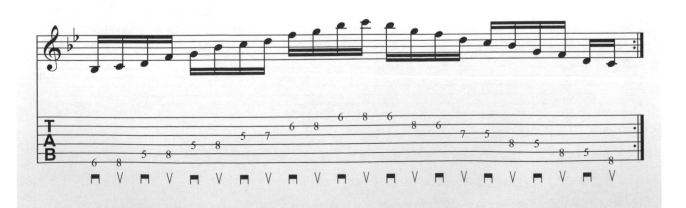

G小調五聲音階Pattern #5，音階上下行Picking反向

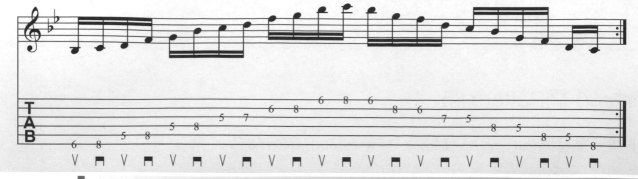

3 練習 Practice | G小調音階Pattern #5，16分音符音階上下行

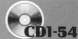

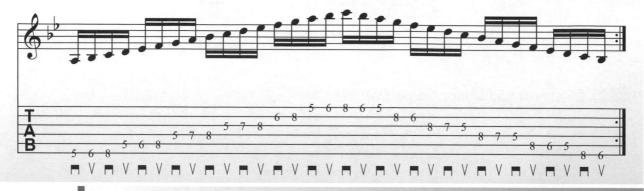

4 練習 Practice | G小調音階Pattern #5，音階上下行Picking反向

5 練習 Practice | G小調五聲音階Pattern #5，8分音符模進型式A

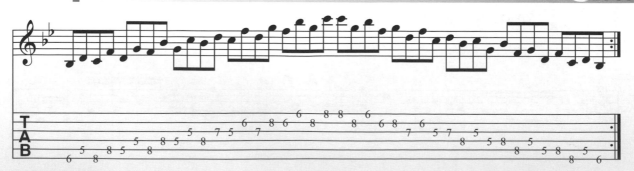

☆**註**：【模進型式A】：13、24、35、46、57、68、79…

　　　　【模進型式B】：123、234、345、456、567、678、789…

　　　　【模進型式C】：1234、2345、3456、4567、5678、6789…

　　　　數字代表在音階指型上從最低音開始的第幾個彈奏音符。

6 練習 Practice　G小調五聲音階Pattern #5，8分音符三連音模進型式B

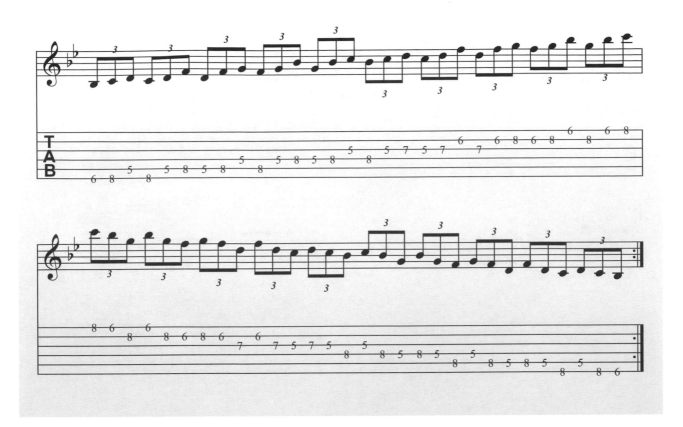

7 練習 Practice　G小調五聲音階Pattern #5，16分音符模進型式C

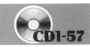

LEVEL 2

第5週

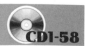

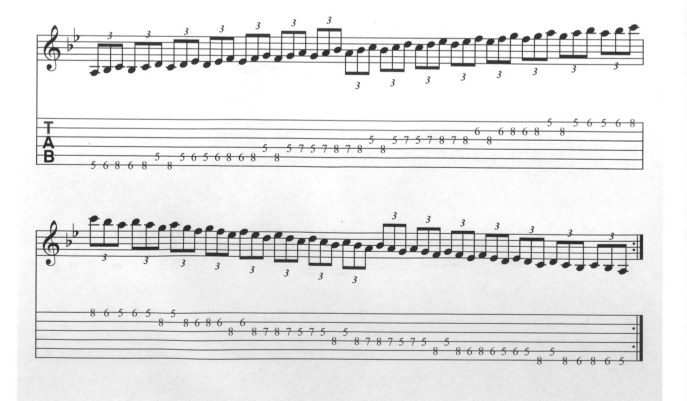

10 練習
Practice　　G小調音階Pattern #5，16分音符模進型式C　　CD1-60

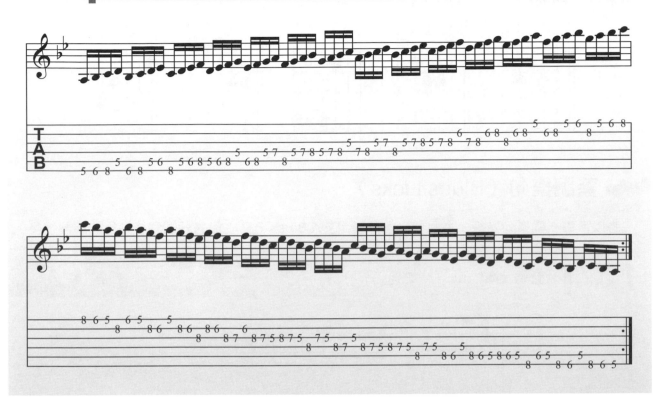

11 練習
Practice　　練習各調的上述小調Pattern #5練習

🎸 複習 小調Pattern #1～#5

小調五聲音階

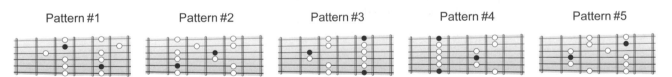

小調音階

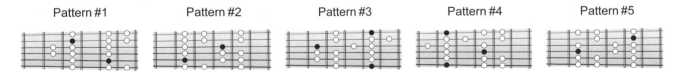

小三和弦琶音（參考）

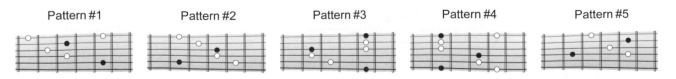

小三和弦

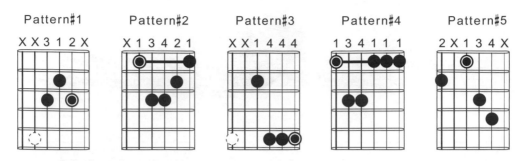

Pattern#1　　Pattern#2　　Pattern#3　　Pattern#4　　Pattern#5

X X 3 1 2 X　X 1 3 4 2 1　X X 1 4 4 4　1 3 4 1 1 1　2 X 1 3 4 X

🎸 藍調樂句（Blues Licks）

將以下每一個樂句熟練，並且務必實際套用於A Blues十二小節的藍調和弦進行的即興演奏。

1 練習 Practice │ A藍調音階Pattern #4樂句

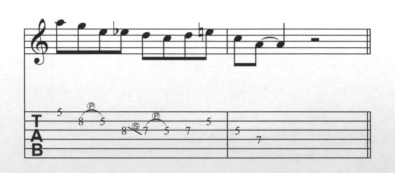

2 練習 Practice │ A藍調音階Pattern #4樂句

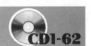

3 練習 Practice │ A藍調音階Pattern #4樂句

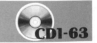

4 練習 Practice | A藍調音階Pattern #4樂句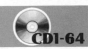

5 練習 Practice | A藍調音階Pattern #4樂句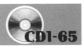

6 練習 Practice | A藍調音階Pattern #4樂句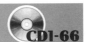

7 練習 Practice | A藍調音階Pattern #2樂句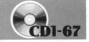

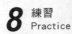 練習 Practice A藍調音階Pattern #4樂句 CD1-68

9 練習 Practice A藍調音階Pattern #4樂句 CD1-69

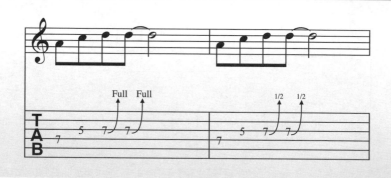

10 練習 Practice A藍調音階Pattern #4樂句 CD1-70

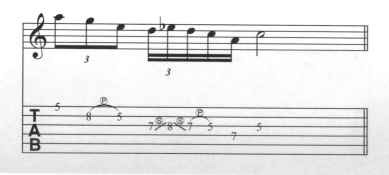

11 練習 Practice A藍調音階Pattern #4樂句 CD1-71

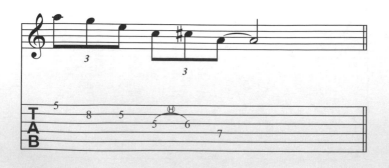

藍調音階變形

藍調音階可額外上加上大六度的音符，尤其是和弦進行至IV7時最適合，因為這個多出來的音符剛好是IV7的大三度音。而這個音階的主要結構仍然是小調五聲音階。

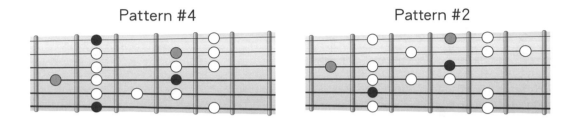

Pattern #4 Pattern #2

12 練習 Practice ┃ A藍調音階Pattern #4＋大六度樂句

CD1-72

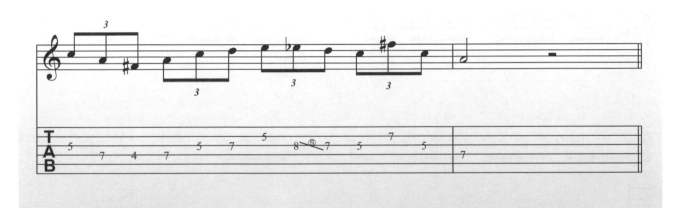

13 練習 Practice ┃ A藍調音階Pattern #2＋大六度樂句

CD1-73

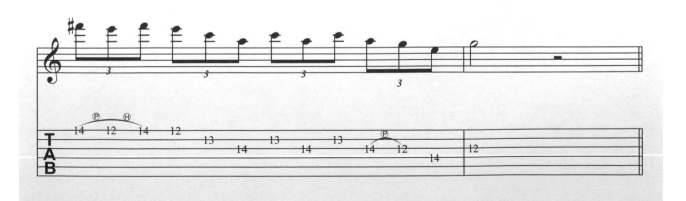

【練習曲】

Shuffle的節奏；Solo使用C藍調音階

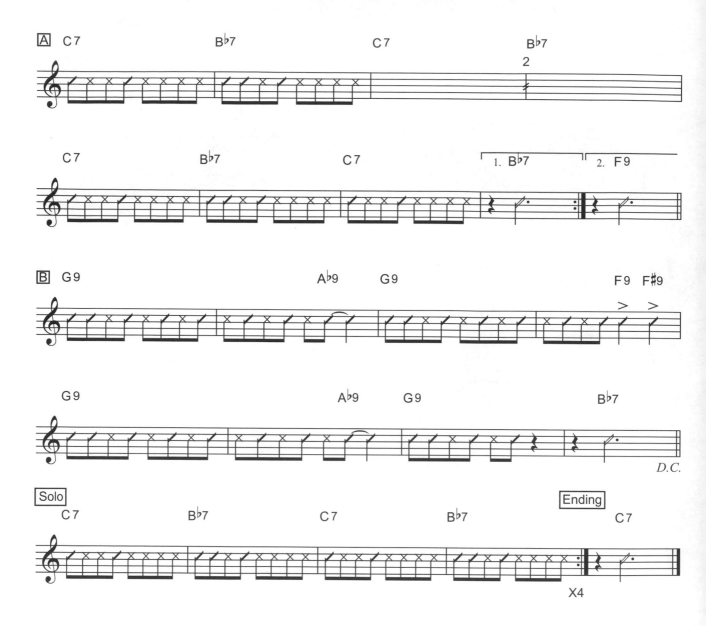

第 **6** 週課程

十六音符節奏練習

以左手Muting的方式（左手輕觸所有六弦悶音；右手以正常方式擊弦）彈奏下列節奏組，必要時請專業教師協助。

1 練習 Practice | 平穩的十六分音符，每個擊弦的力道要平均且順暢

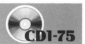

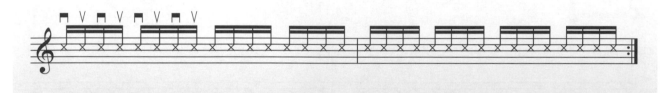

2 練習 Practice | 每拍為十六分音符的第1、3、4點，注意Picking的方向

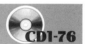

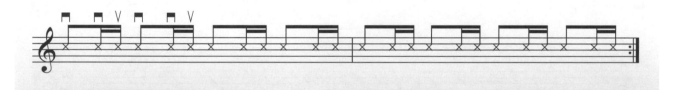

3 練習 Practice | 每拍為十六分音符的第1、2、3點，注意Picking的方向

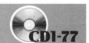

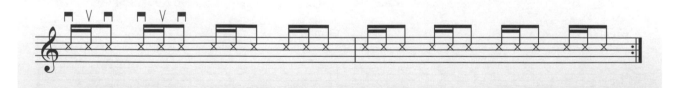

4 練習 Practice | 每拍為十六分音符的第1、4點，注意Picking的方向

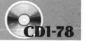

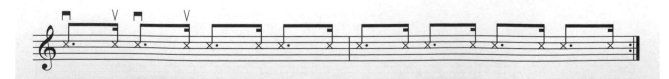

節奏型態（十六音符）

以正常方式彈奏下列練習。

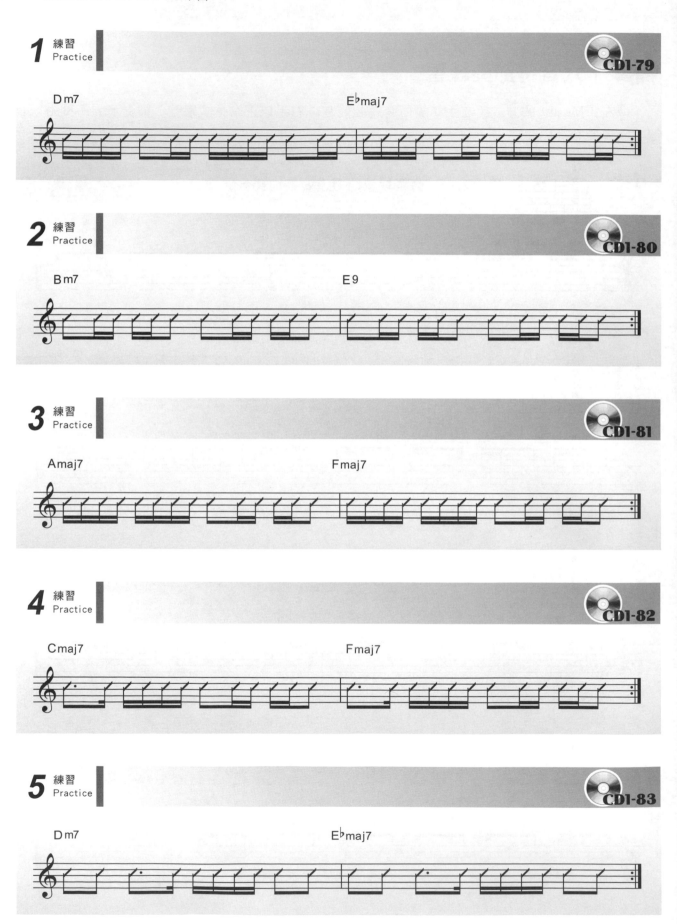

【練習曲】

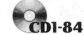

🎸 三和弦的變化

在這個單元介紹的和弦基本上建立在三和弦的和聲，但比三和弦的根音、三度音、五度音還多或少了些音，因為這些和弦並不包含七度音，所以並不是真正的延伸和弦。這些和弦應該被描述為「加上色彩的三和弦」。

♠ 強力和弦（Power Chord）

♠ 掛留四和弦（Suspended 4th Chords）

通常記成「sus4」或「sus」，掛留四和弦以根音的四度音取代三和弦的三度音，因為和弦的三度音是最可以強烈定義和弦的和弦屬性，所以四度音的取代可以造成『漂浮（Suspend）』的感覺，並且等待回到原來和弦屬性的趨勢。以 C 為根音的掛留和弦的和弦記號為Csus或Csus4。

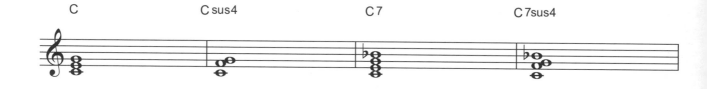

♠ 六和弦（6th Chords）

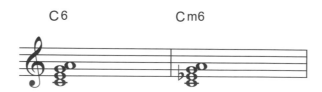

♠ 六/九和弦（6/9 Chords）

「六/九和弦」為大三或小三和弦額外加上根音的大六度音（Major 6th）與大九度音（Major 9th）。以C為根音的六/九和弦記成：C6/9、Cm6/9。

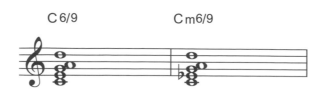

● 加二和弦（加九和弦）（ Add2 Chords / Add9 Chords ）

「加二和弦」為大三或小三和弦或強力和弦額外加上一個根音的大二度音（ Major 2nd ），也很常被稱為「加九和弦」。因為這種和弦並不包含七度音，所以使用「二度音」似乎比較恰當，以C為根音的加二和弦記成：C2、Cm2、Cmadd9、Cadd2（Cadd9）。另外強力和弦加上一個大二度音（沒有三度音）則記成：C5/2、Csus2。

C2、Cm2、Cmadd9、Cadd2（Cadd9）包含三度音
C5/2、Csus2不包含三度音

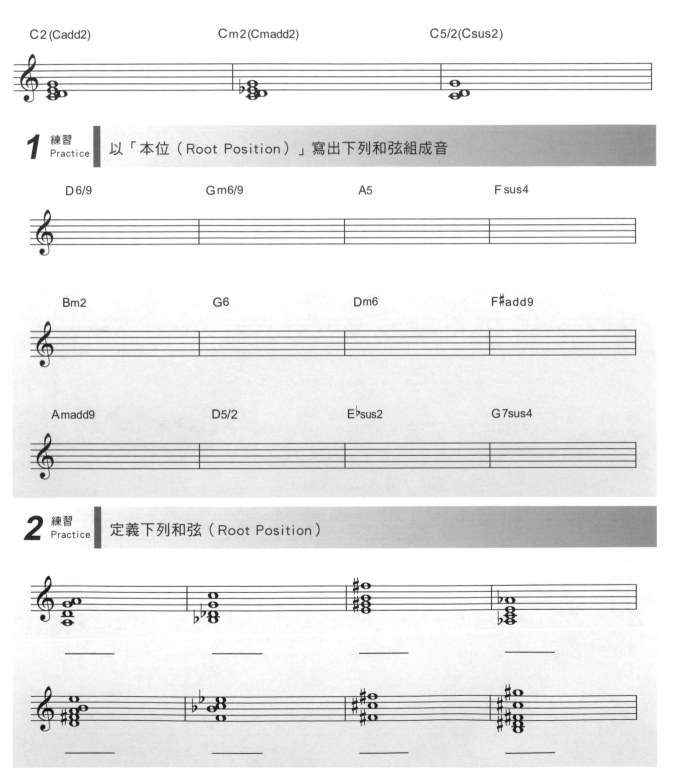

移動式掛留四和弦（以第六弦與第五弦為根音）

和弦結構：

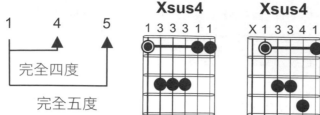

1 練習 Practice ｜ 按出每個指定的和弦並彈出教師指定或自行編排的節奏型態 CD2-1

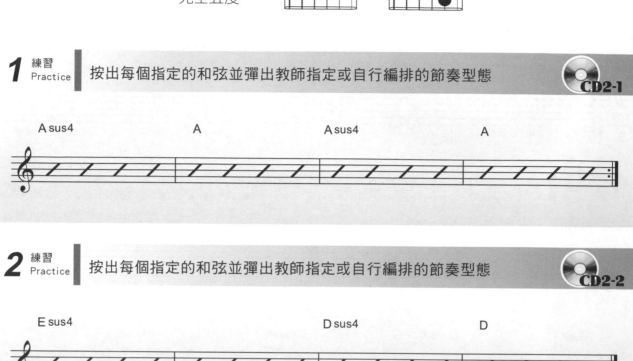

A sus4　　　A　　　A sus4　　　A

2 練習 Practice ｜ 按出每個指定的和弦並彈出教師指定或自行編排的節奏型態 CD2-2

E sus4　　　　　　D sus4　　　D

3 練習 Practice ｜ 按出每個指定的和弦並彈出教師指定或自行編排的節奏型態 CD2-3

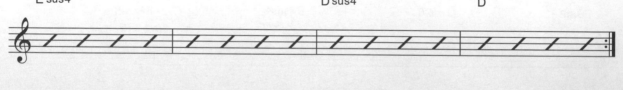

C sus4　　　Cm　　　C sus4　　　Cm

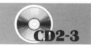

4 練習 Practice ｜ 按出每個指定的和弦並彈出教師指定或自行編排的節奏型態 CD2-4

F sus4　　　Fm　　　E♭

5 練習 Practice　按出每個指定的和弦並彈出教師指定或自行編排的節奏型態　CD2-5

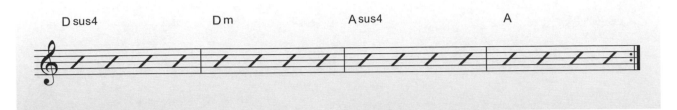

D sus4　　Dm　　A sus4　　A

移動式屬七掛留四和弦（以第六弦與第五弦為根音）

● 和弦結構：

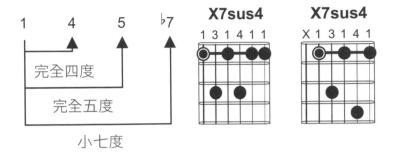

完全四度
完全五度
小七度

X7sus4　X7sus4

1 練習 Practice　按出每個指定的和弦並彈出教師指定或自行編排的節奏型態　CD2-6

B 7sus4　　B 7　　B 7sus4　　B 7

2 練習 Practice　按出每個指定的和弦並彈出教師指定或自行編排的節奏型態　CD2-7

D 7sus4　　E 7sus4　　E 7

3 練習 Practice　按出每個指定的和弦並彈出教師指定或自行編排的節奏型態　CD2-8

G 7sus4　　G 7　　G 7sus4　　G 7

 練習 Practice **4** 按出每個指定的和弦並彈出教師指定或自行編排的節奏型態

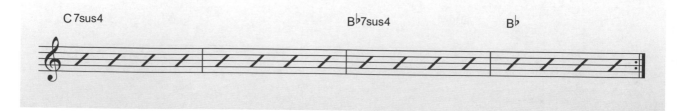

C 7sus4 B♭7sus4 B♭

 練習 Practice **5** 按出每個指定的和弦並彈出教師指定或自行編排的節奏型態

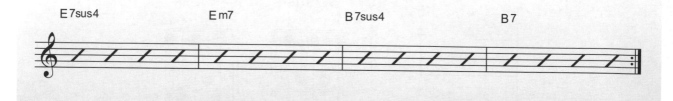

E 7sus4 E m7 B 7sus4 B 7

常見的加二和弦（加九和弦）與六/九和弦指型

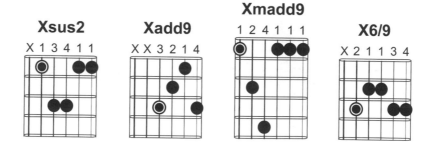

節奏視奏

以擊拍或在吉他上彈奏節奏音形的方法來做節奏訓練。儘可能的使用拍節器保持速度的平穩，並且要用腳跟著四分音符打拍子。

1 練習 Practice

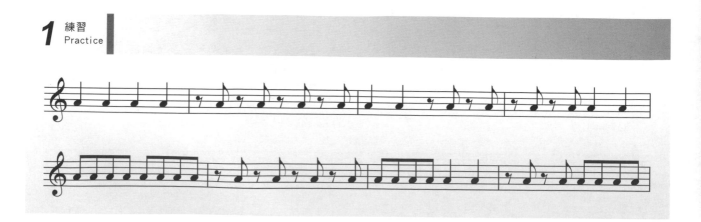

2 練習
Practice

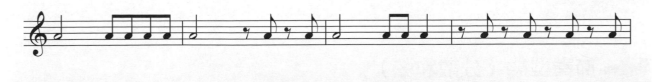

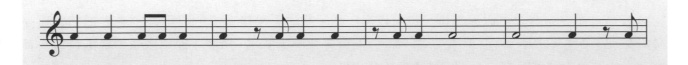

3 練習
Practice

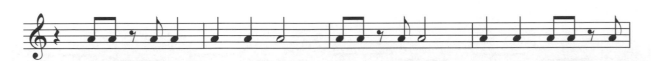

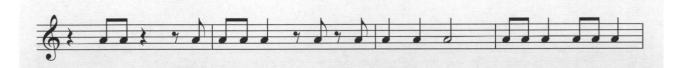

4 練習
Practice

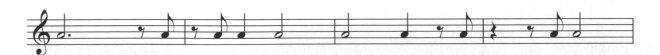

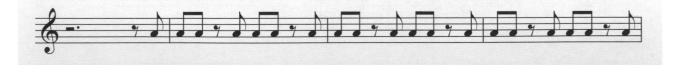

🎸 節奏型態（分散和弦）

分散和弦的彈奏方式除了大量使用於空心吉他Finger-Style的演奏方式外，也常見於流行音樂與搖滾樂。彈奏的方式可以用手指，也可以用Pick。用右手手指彈奏的原則是右手大拇指負責彈撥第4、5、6弦；右手食指、中指、無名指分別負責彈撥第3、2、1弦。而用Pick彈奏則可以交替撥弦，或不以交替撥弦皆可。（需請專業教師協助）。

六線譜記譜表示一般分為兩種：

一種為類似單音的記譜方式，使用「Let Ring」的記號提醒我們是按著和弦彈這些音符的。如下圖：

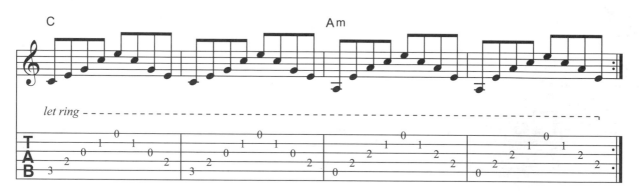

另一種記譜方式在每個和弦記號上方提供了該和弦的按法，也就是按著圖示的和弦，然後照拍子的記號彈奏每個「x」指定的弦。如下圖：

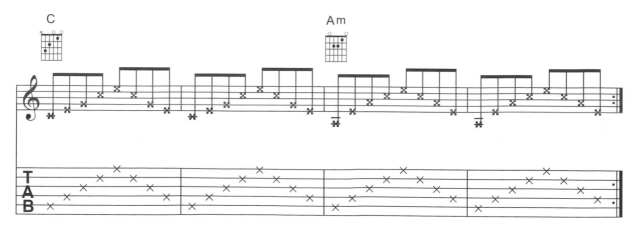

這裡我們採用第一種記譜方式，以下是練習1~5將會使用到的和弦圖表：

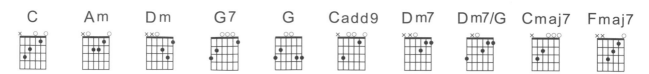

1 練習 Practice

CD2-11

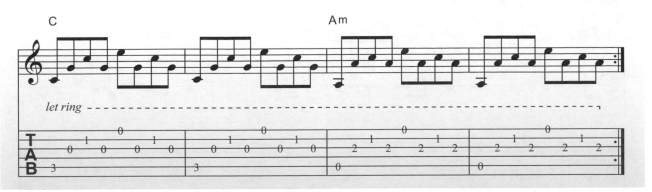

2 練習 Practice
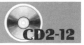

CD2-12

3 練習 Practice 6/8拍的練習
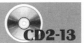

CD2-13

4 練習 Practice 12/8拍的練習

CD2-14

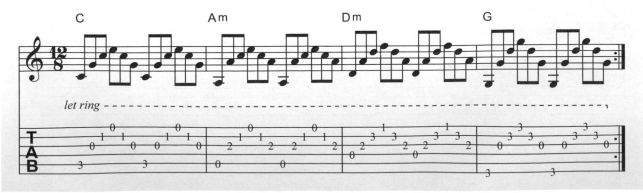

5 練習 Practice | Guns n Rosses-Don't Cry

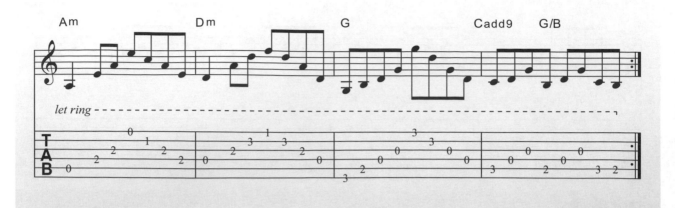

6 練習 Practice | Europe-Open Your Heart

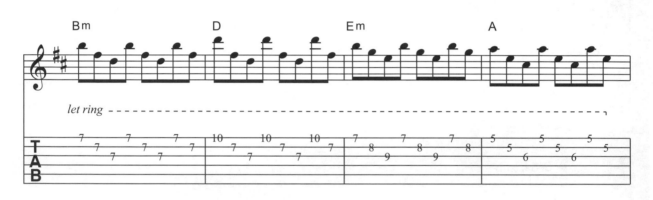

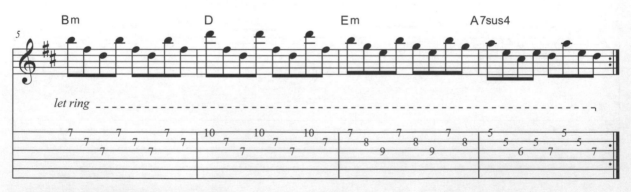

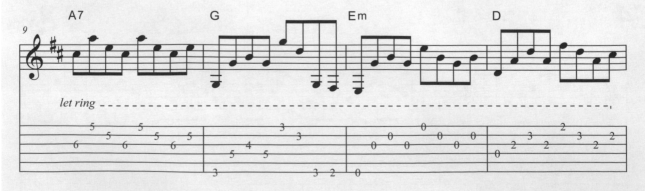

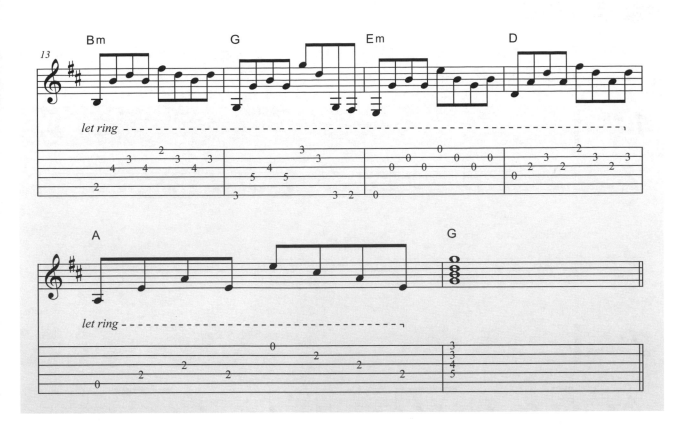

【練習曲】

CD2-17

使用12/8拍分散和弦的節奏型態彈奏

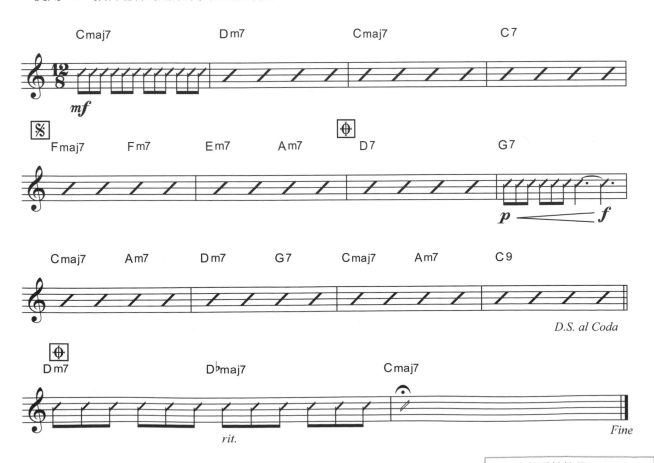

![節奏視奏](guitar icon) 節奏視奏

以擊拍或在吉他上彈奏節奏音形的方法來做節奏訓練。儘可能的使用拍節器來保持速度的平穩，並且要用腳跟著四分音符打拍子。

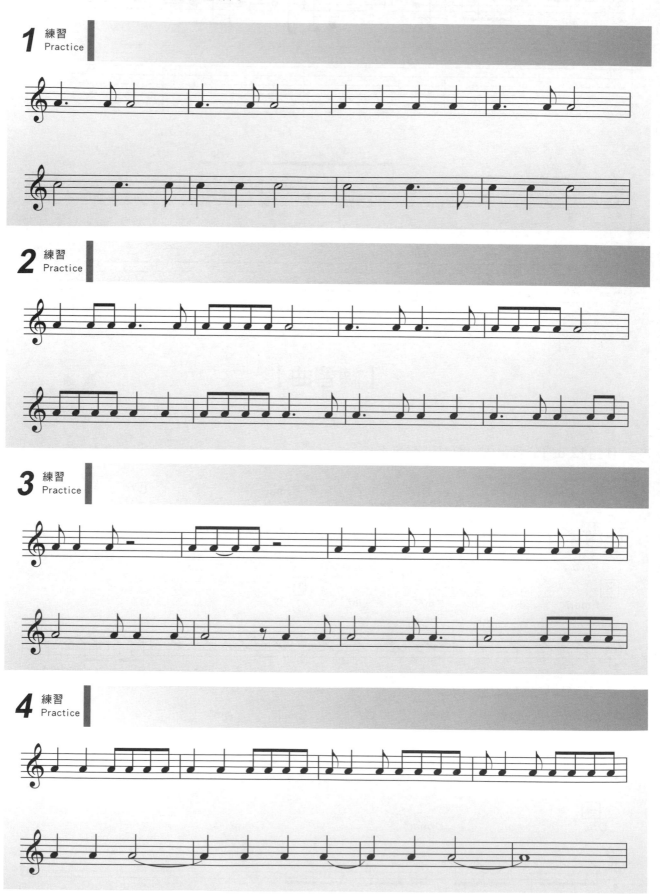

1 練習 Practice

2 練習 Practice

3 練習 Practice

4 練習 Practice

5 練習
Practice

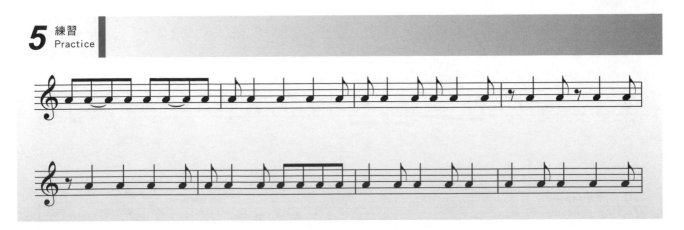

 旋律視奏

琴格：	5	7	5	7	8
弦：	4	4	5	5	5
音名：	G	A	D	E	F

圖中第4弦上的兩個黑色點的位置由左到右分別就是：G、A。第5弦上的三個黑色點的位置由左到右分別就是：D、E、F。並熟記五線譜上的位置。

1 練習
Practice

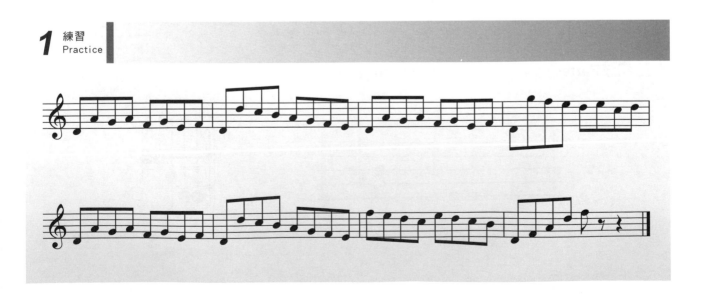

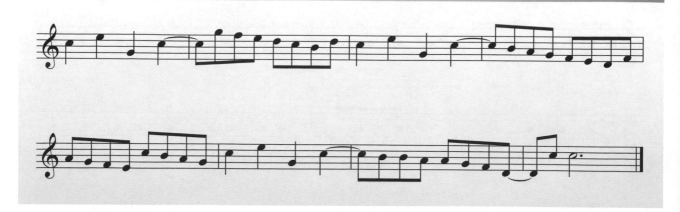

🎸 大調Pattern #4

大調五聲音階Pattern #4（Minor Pentatonic Pattern #4）

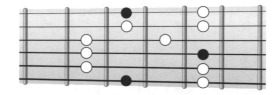

大調音階Pattern #4（Major Scale Pattern #4）

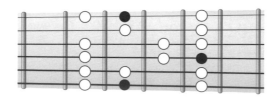

大三和弦Pattern #4（Major Triad Pattern #4）

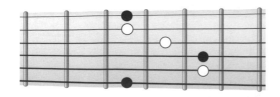
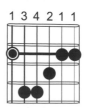

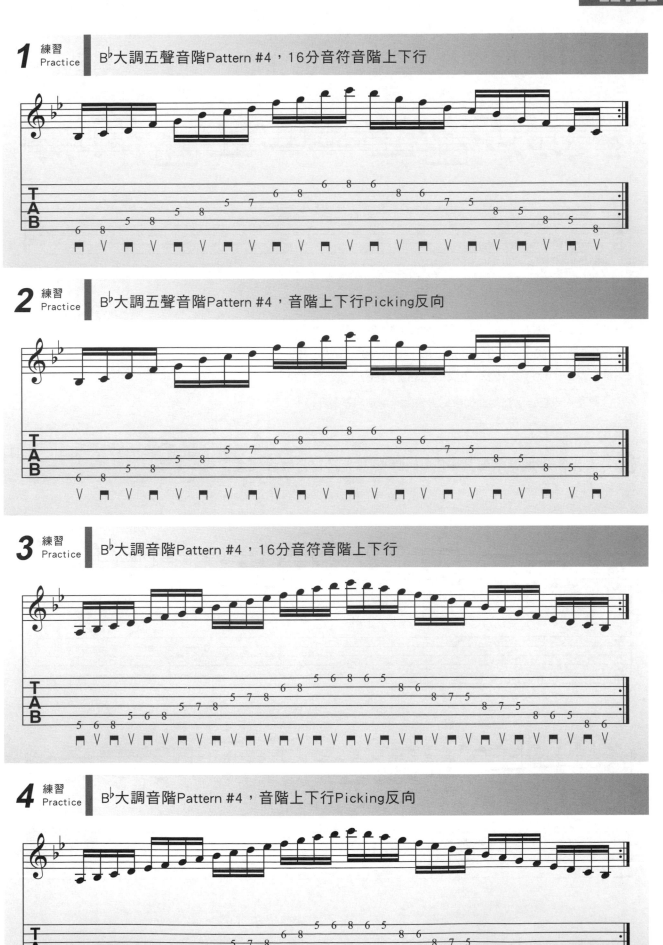

1 練習 Practice　B♭大調五聲音階Pattern #4，16分音符音階上下行

2 練習 Practice　B♭大調五聲音階Pattern #4，音階上下行Picking反向

3 練習 Practice　B♭大調音階Pattern #4，16分音符音階上下行

4 練習 Practice　B♭大調音階Pattern #4，音階上下行Picking反向

5 練習 Practice | B♭大調五聲音階Pattern #4，8分音符模進型式A

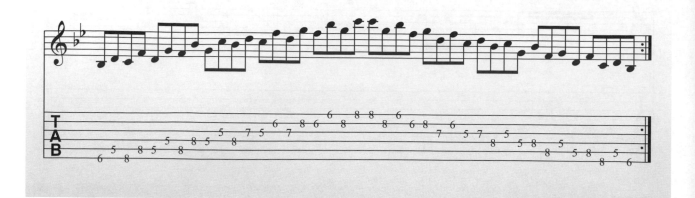

☆註：【模進型式A】：13、24、35、46、57、68、79…

【模進型式B】：123、234、345、456、567、678、789…

【模進型式C】：1234、2345、3456、4567、5678、6789…

數字代表在音階指型上從最低音開始的第幾個彈奏音符。

6 練習 Practice | B♭大調五聲音階Pattern #4，8分音符三連音模進型式B

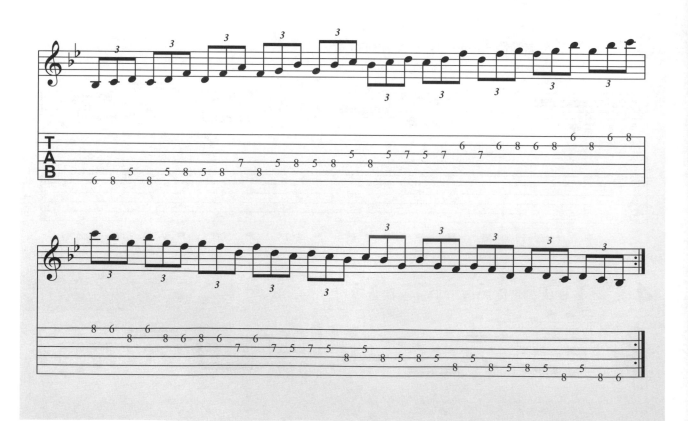

7 練習
Practice B♭大調五聲音階Pattern #4，16分音符模進型式C

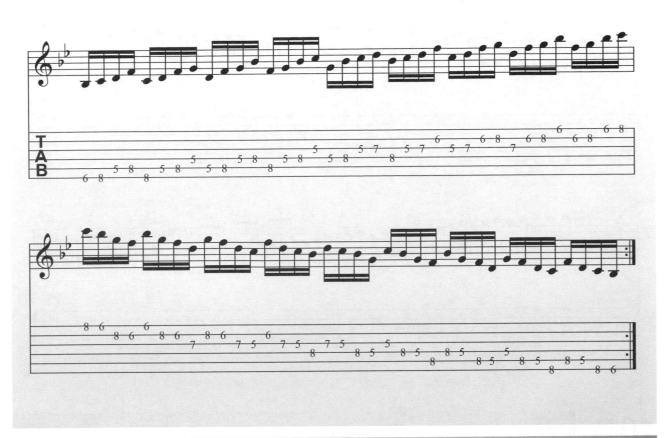

8 練習
Practice B♭大調音階Pattern #4，8分音符模進型式A

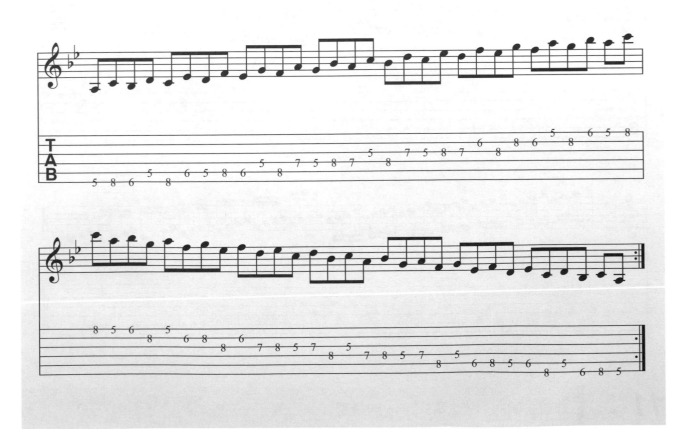

9 練習 Practice | B♭大調音階Pattern #4，8分音符三連音模進型式B

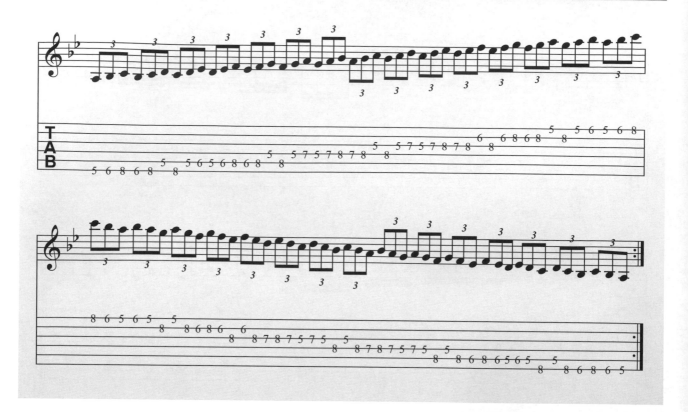

10 練習 Practice | B♭大調音階Pattern #4，16分音符模進型式C

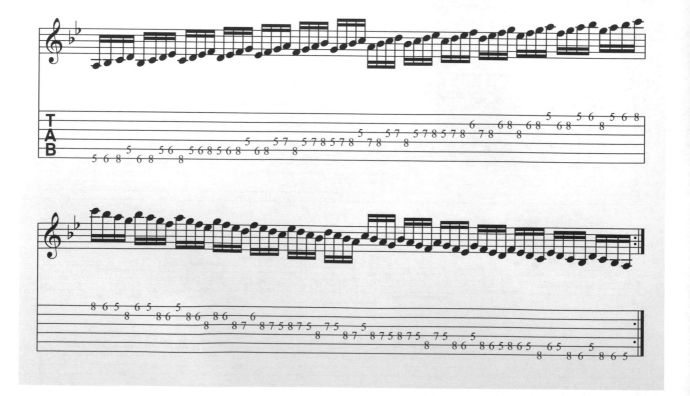

11 練習 Practice | 練習各調的上述大調Pattern #4練習

● 複習大調Pattern #1 、 #3 與 #4

大調五聲音階

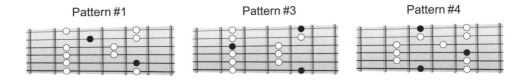

Pattern #1 Pattern #3 Pattern #4

大調音階

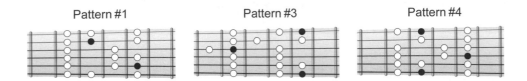

Pattern #1 Pattern #3 Pattern #4

大三和弦琶音（參考）

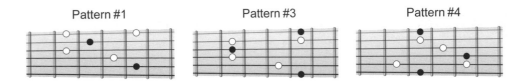

Pattern #1 Pattern #3 Pattern #4

大三和弦

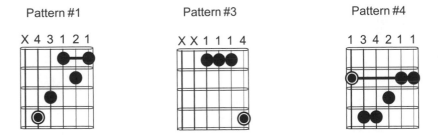

Pattern #1 Pattern #3 Pattern #4

第 8 週課程

 更多的十六音符節奏練習

以左手Muting的方式（左手輕觸所有六弦悶音；右手以正常方式擊弦）彈奏下列節奏組，必要時請專業教師協助，上一篇十六音符節奏練習在第6週課程。

1 練習 Practice | 每拍為十六分音符的第1、2點，注意Picking的方向

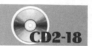 CD2-18

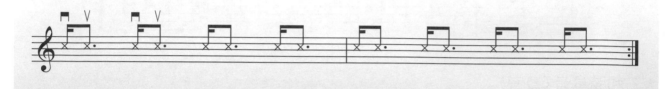

2 練習 Practice | 每拍為十六分音符的第1、2、4點，注意Picking的方向

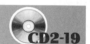 CD2-19

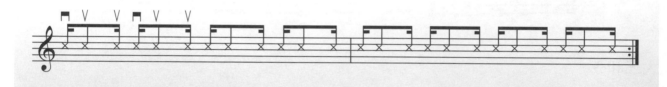

十六音符節奏型態

以正常方式彈奏下列練習

1 練習 Practice

CD2-20

Cm7　　　　　　　　　　　　　A♭maj7

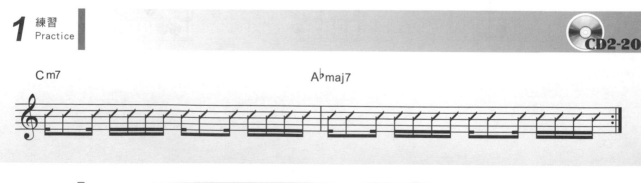

2 練習 Practice

CD2-21

Dmaj7　　　　　　　　　　　　Gmaj7

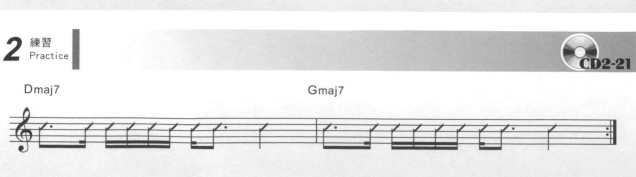

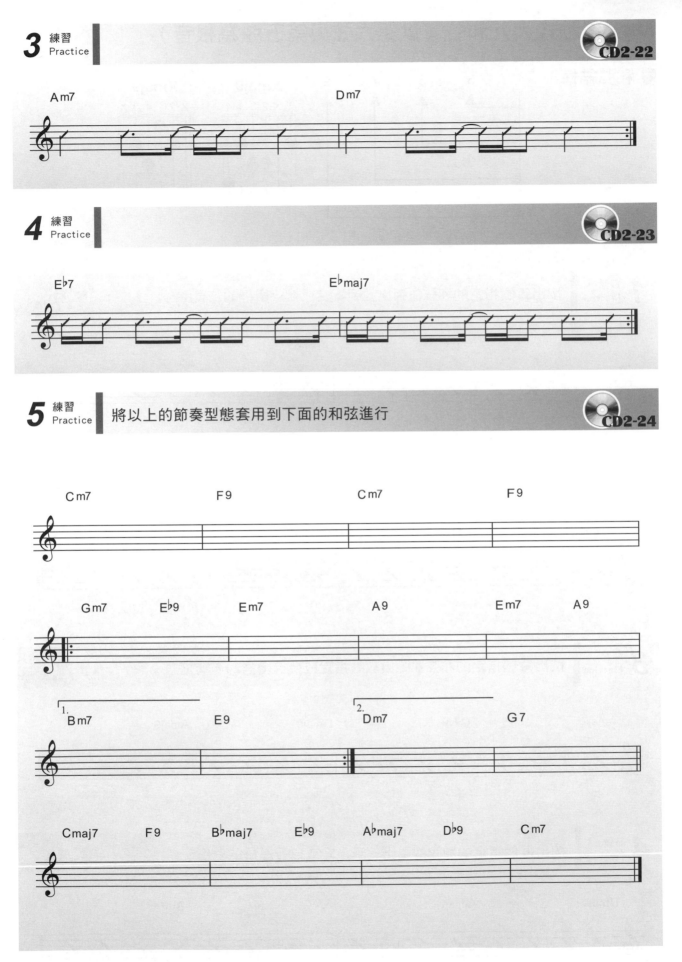

3 練習 Practice

CD2-22

Am7 Dm7

4 練習 Practice

CD2-23

E♭7 E♭maj7

5 練習 Practice 將以上的節奏型態套用到下面的和弦進行

CD2-24

Cm7 F9 Cm7 F9

Gm7 E♭9 Em7 A9 Em7 A9

1. Bm7 E9 2. Dm7 G7

Cmaj7 F9 B♭maj7 E♭9 A♭maj7 D♭9 Cm7

移動式大九和弦（以第六弦與第五弦為根音）

和弦結構：

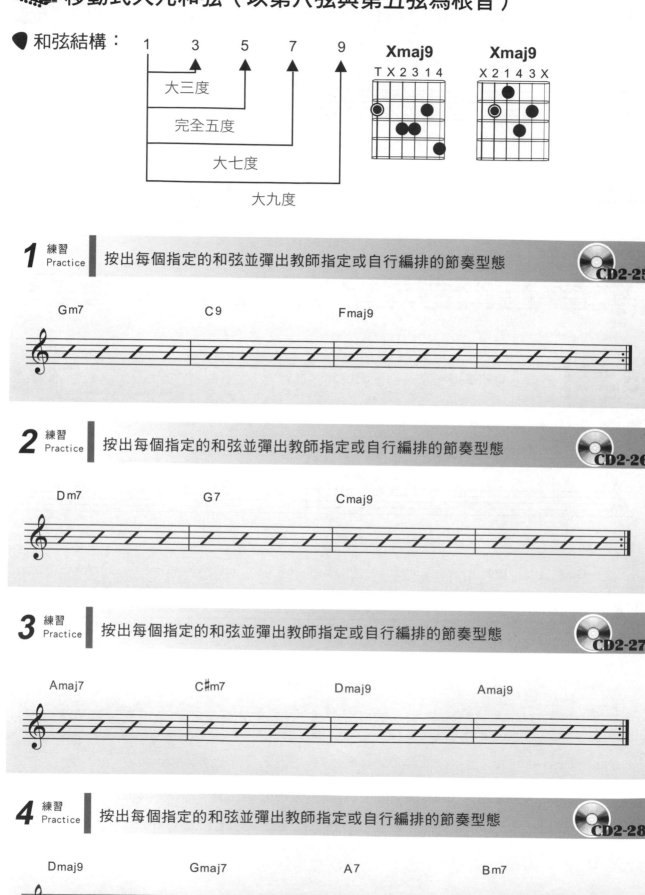

1 3 5 7 9

大三度

完全五度

大七度

大九度

Xmaj9
T X 2 3 1 4

Xmaj9
X 2 1 4 3 X

1 練習 Practice | 按出每個指定的和弦並彈出教師指定或自行編排的節奏型態 **CD2-25**

Gm7 C 9 Fmaj9

2 練習 Practice | 按出每個指定的和弦並彈出教師指定或自行編排的節奏型態 **CD2-26**

D m7 G 7 Cmaj9

3 練習 Practice | 按出每個指定的和弦並彈出教師指定或自行編排的節奏型態 **CD2-27**

Amaj7 C#m7 Dmaj9 Amaj9

4 練習 Practice | 按出每個指定的和弦並彈出教師指定或自行編排的節奏型態 **CD2-28**

Dmaj9 Gmaj7 A7 Bm7

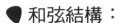 ## 移動式小九和弦（以第六弦與第五弦為根音）

和弦結構：

1　　♭3　　5　　♭7　　9

小三度

完全五度

小七度

大九度

Xm9　　**Xm9**

 1 練習 Practice　按出每個指定的和弦並彈出教師指定或自行編排的節奏型態　 **CD2-29**

Gm9　　　　　　C9　　　　　　Fmaj9

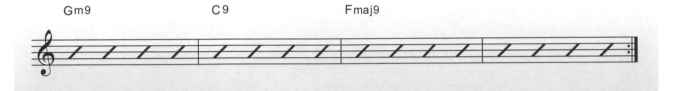

 2 練習 Practice　按出每個指定的和弦並彈出教師指定或自行編排的節奏型態　 **CD2-30**

Dm9　　　　　　G7　　　　　　Cmaj7

3 練習 Practice　按出每個指定的和弦並彈出教師指定或自行編排的節奏型態　 **CD2-31**

Amaj7　　　　　C♯m9　　　　　Dmaj9　　　　　Amaj9

4 練習 Practice　按出每個指定的和弦並彈出教師指定或自行編排的節奏型態　 **CD2-32**

Dmaj7　　　　　Gmaj7　　　　　A7　　　　　　Bm9

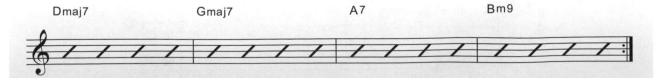

九和弦可當作七和弦或三和弦的延伸和弦，順階和弦中的第 I 級與第 IV 級和弦可延伸至大九和弦；順階和弦中的第 II 級與第 VI 級和弦可延伸至小九和弦，IIIm9的九度音在該調性裡是增四度，所以第 III 級的九和弦應該是IIIm7(♭9)。

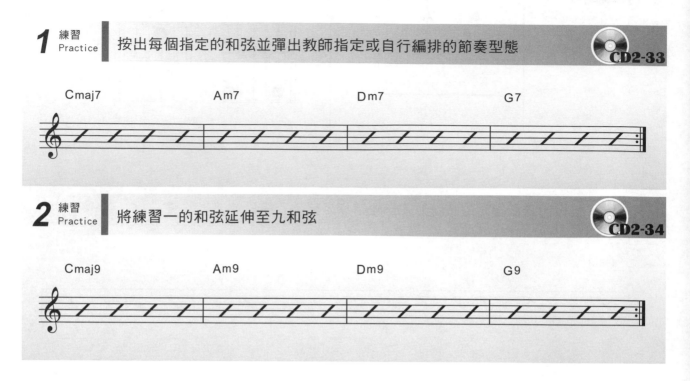

大調Pattern #2

大調五聲音階Pattern #2（Minor Pentatonic Pattern #2）

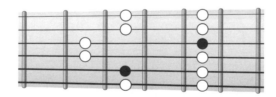

大調音階Pattern #2（Major Scale Pattern #2）

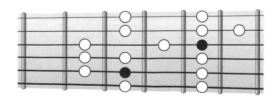

大三和弦Pattern #2（Major Triad Pattern #2）

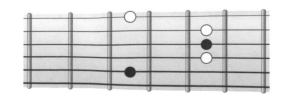
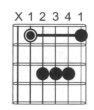

1 練習 Practice | D大調五聲音階Pattern #2，16分音符音階上下行

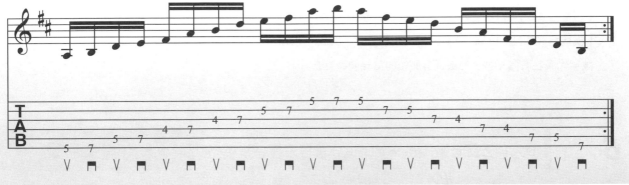

2 練習 Practice | D大調五聲音階Pattern #2，音階上下行Picking反向

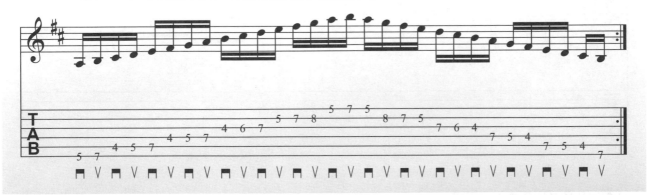

3 練習 Practice | D大調音階Pattern #2，16分音符音階上下行

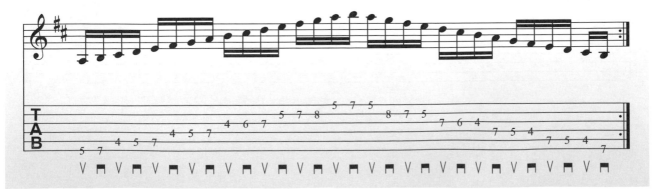

4 練習 Practice | D大調音階Pattern #2，音階上下行Picking反向

5 練習 Practice　D大調五聲音階Pattern #2，8分音符模進型式A

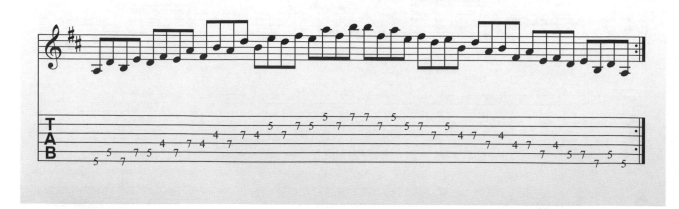

☆註：【模進型式A】：13、24、35、46、57、68、79⋯

　　　【模進型式B】：123、234、345、456、567、678、789⋯

　　　【模進型式C】：1234、2345、3456、4567、5678、6789⋯

　　　數字代表在音階指型上從最低音開始的第幾個彈奏音符。

6 練習 Practice　D大調五聲音階Pattern #2，8分音符三連音模進型式B

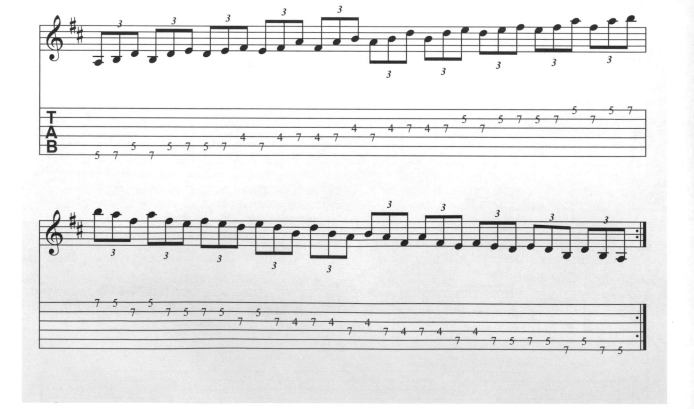

7 練習 Practice | D大調五聲音階Pattern #2，16分音符模進型式C

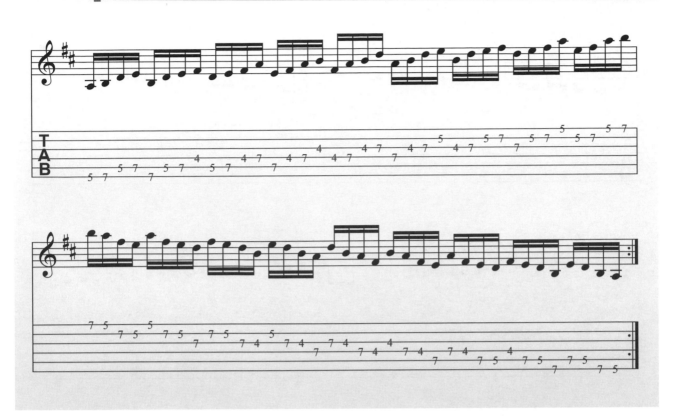

8 練習 Practice | D大調音階Pattern #2，8分音符模進型式A

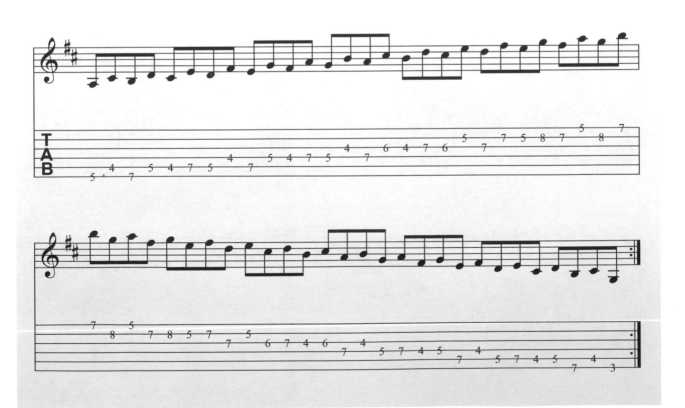

9 練習 Practice | D大調音階Pattern #2，8分音符三連音模進型式B

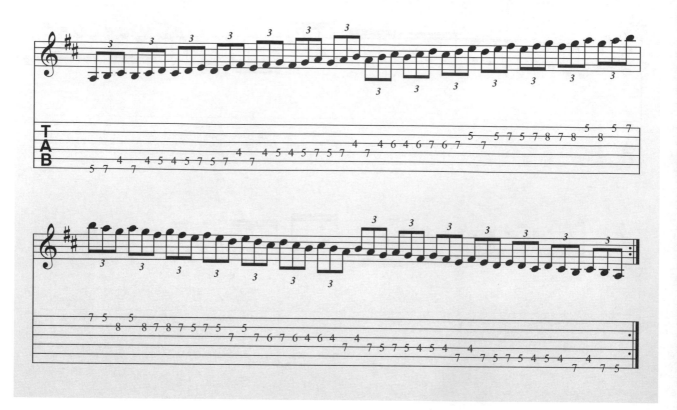

10 練習 Practice | D大調音階Pattern #2，16分音符模進型式C

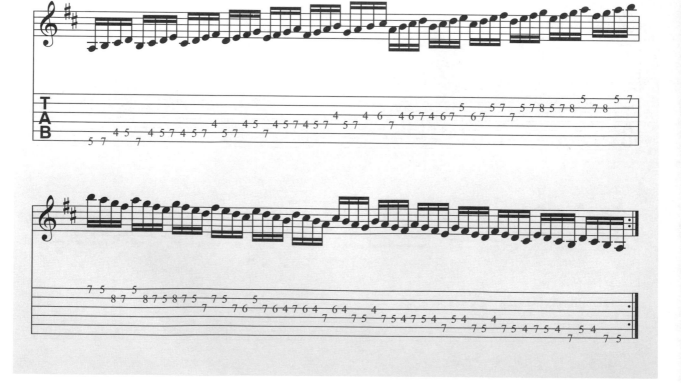

11 練習 Practice | 練習各調的上述大調Pattern #2練習

● 複習大調Pattern #1～#4

大調五聲音階

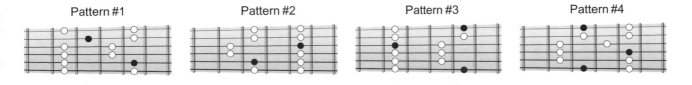

大調音階

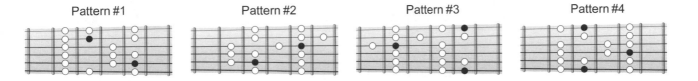

大三和弦琶音（參考）

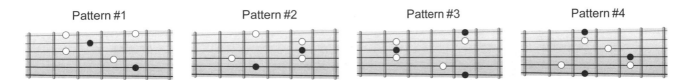

大三和弦

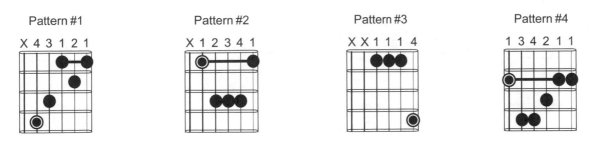

節奏視奏

以擊拍或在吉他上彈奏節奏音形的方法來做節奏訓練。儘可能的使用拍節器來保持速度的平穩，並且要用腳跟著四分音符打拍子。

1 練習
Practice

2 練習
Practice

3 練習
Practice

4 練習
Practice

第 9 週課程

🎸 大調Pattern #5

大調五聲音階Pattern #5（Minor Pentatonic Pattern #5）

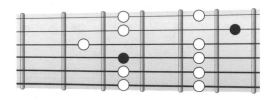

大調音階Pattern #5（Major Scale Pattern #5）

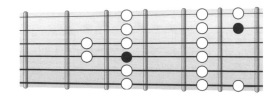

大三和弦Pattern #5（Major Triad Pattern #5）

 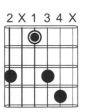

1 練習 Practice 　G大調五聲音階Pattern #5，16分音符音階上下行

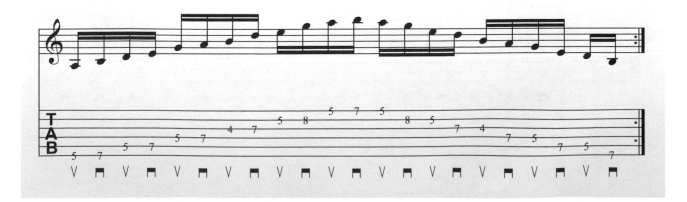

2 練習 Practice | G大調五聲音階Pattern #5，音階上下行Picking反向

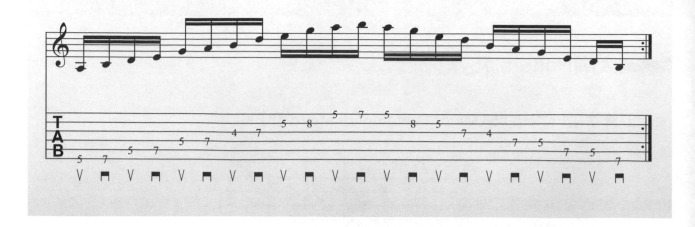

3 練習 Practice | G大調音階Pattern #5，16分音符音階上下行

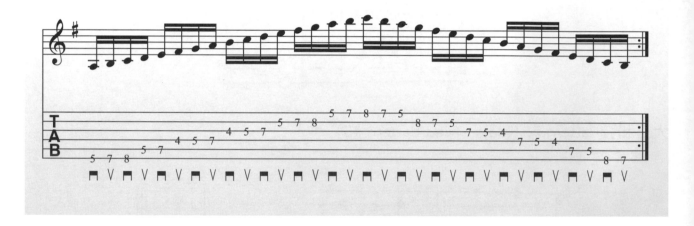

4 練習 Practice | G大調音階Pattern #5，音階上下行Picking反向

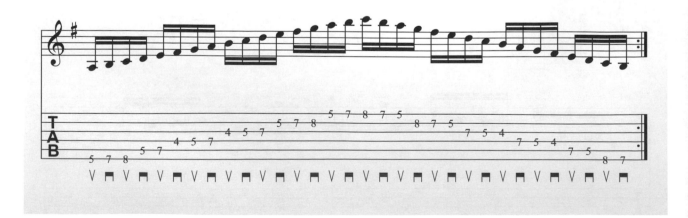

5 練習 Practice | G大調五聲音階Pattern #5，8分音符模進型式A

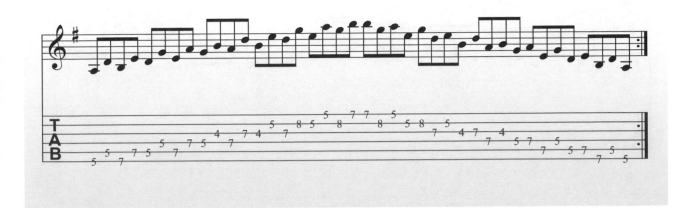

☆註：【模進型式A】：13、24、35、46、57、68、79…

【模進型式B】：123、234、345、456、567、678、789…

【模進型式C】：1234、2345、3456、4567、5678、6789…

數字代表在音階指型上從最低音開始的第幾個彈奏音符。

6 練習 Practice | G大調五聲音階Pattern #5，8分音符三連音模進型式B

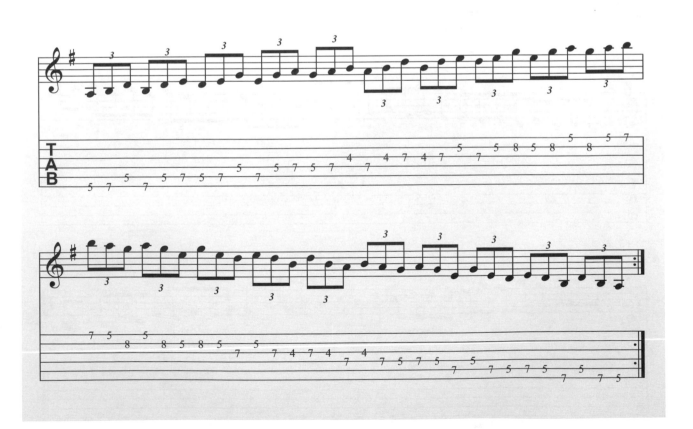

G大調五聲音階Pattern #5，16分音符模進型式C

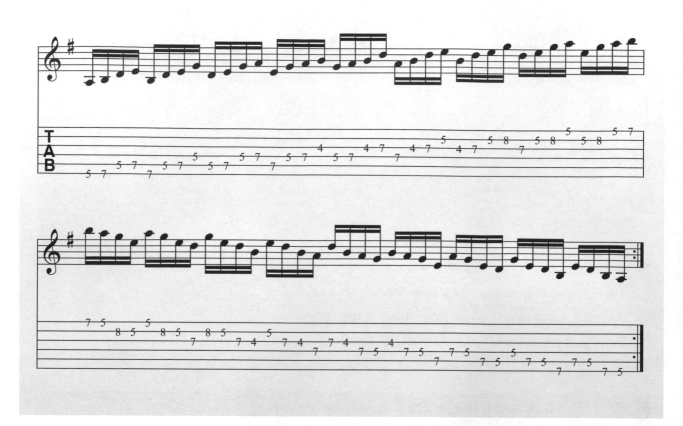

G大調音階Pattern #5，8分音符模進型式A

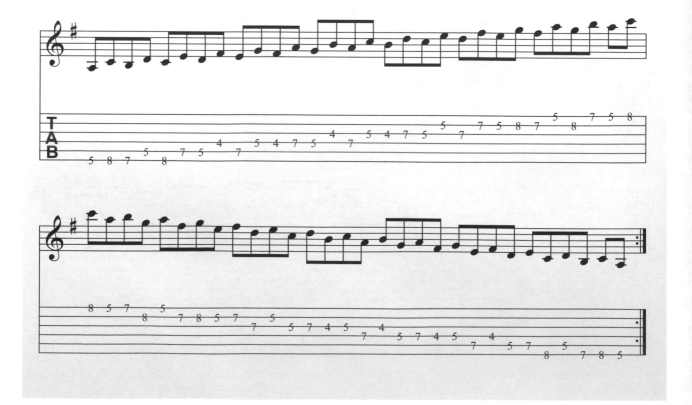

9 練習 Practice G大調音階Pattern #5，8分音符三連音模進型式B

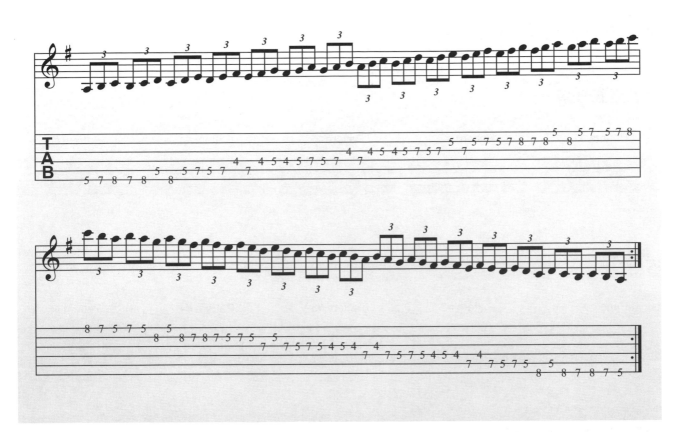

10 練習 Practice G大調音階Pattern #5，16分音符模進型式C

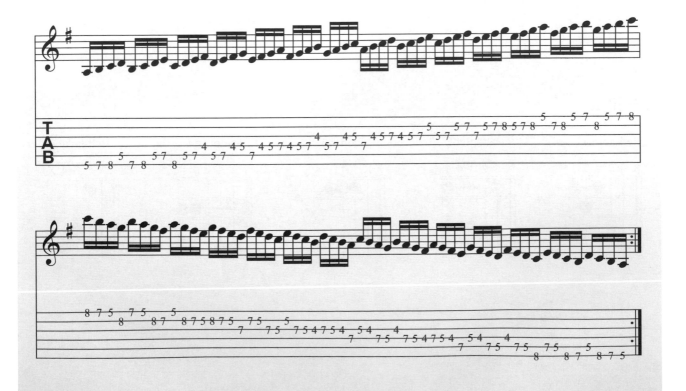

▼ 複習大調Pattern #1～#5

大調五聲音階

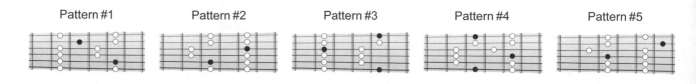

大調音階

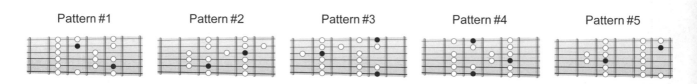

大三和弦琶音（參考）

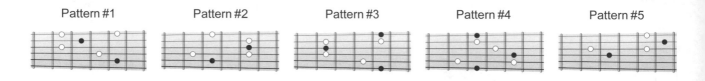

大三和弦

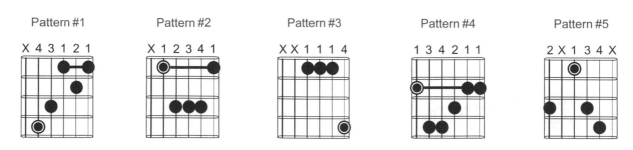

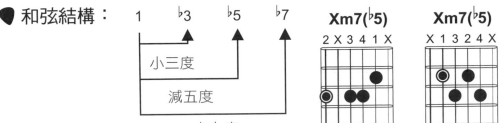

移動式小七減五和弦（以第六弦與第五弦為根音）

🎸 和弦結構：

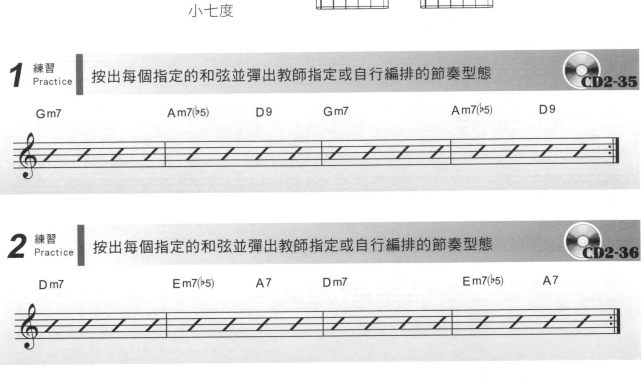

1 練習 Practice 按出每個指定的和弦並彈出教師指定或自行編排的節奏型態 CD2-35

Gm7　　Am7(♭5)　D9　　Gm7　　Am7(♭5)　D9

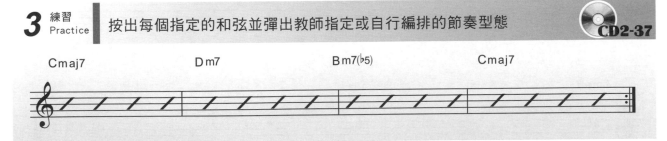

2 練習 Practice 按出每個指定的和弦並彈出教師指定或自行編排的節奏型態 CD2-36

Dm7　　Em7(♭5)　A7　　Dm7　　Em7(♭5)　A7

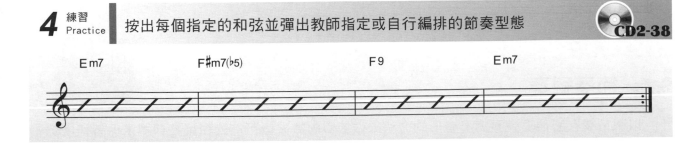

3 練習 Practice 按出每個指定的和弦並彈出教師指定或自行編排的節奏型態 CD2-37

Cmaj7　　Dm7　　Bm7(♭5)　　Cmaj7

4 練習 Practice 按出每個指定的和弦並彈出教師指定或自行編排的節奏型態 CD2-38

Em7　　F♯m7(♭5)　　F9　　Em7

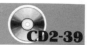

節奏視奏 **節奏視奏**

　　以擊拍或在吉他上彈奏節奏音形的方法來做節奏訓練。儘可能的使用拍節器來保持速度的平穩，並且要用腳跟著四分音符打拍子。

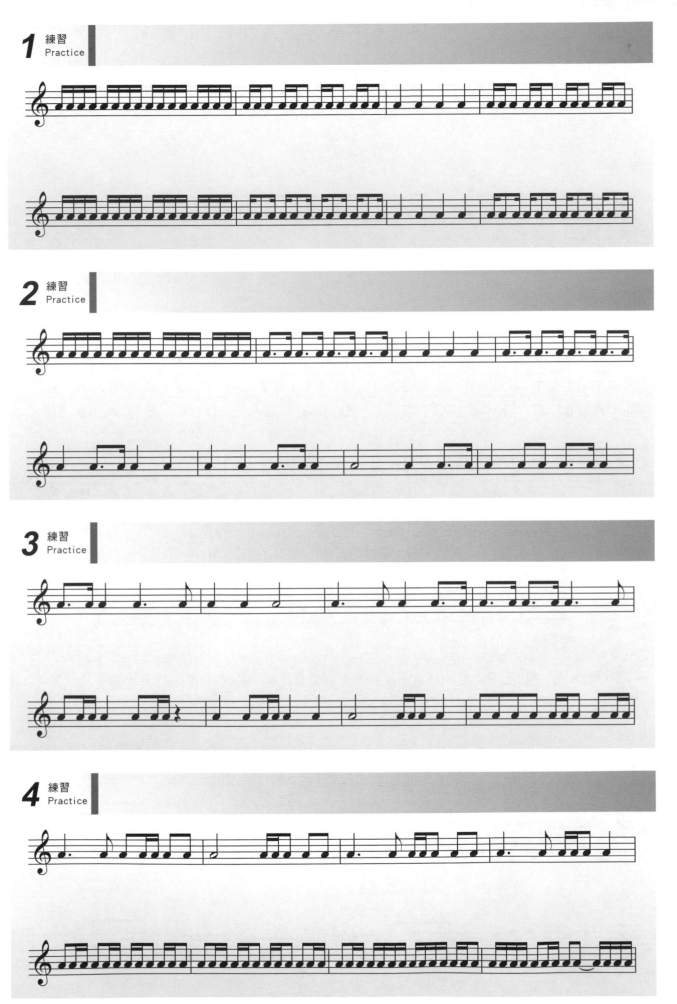

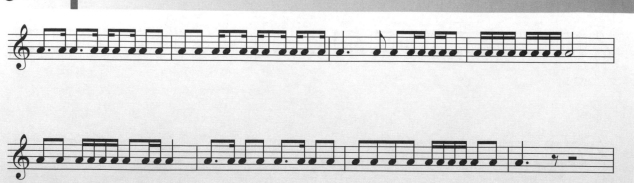

🎸 節奏視奏

琴格：	5	7	8	5	6	8	4	5	7	5	7	5	7	8	5	7	8
弦：	1	1	1	2	2	2	3	3	3	4	4	5	5	5	6	6	6
音名：	A	B	C	E	F	G	B	C	D	G	A	D	E	F	A	B	C

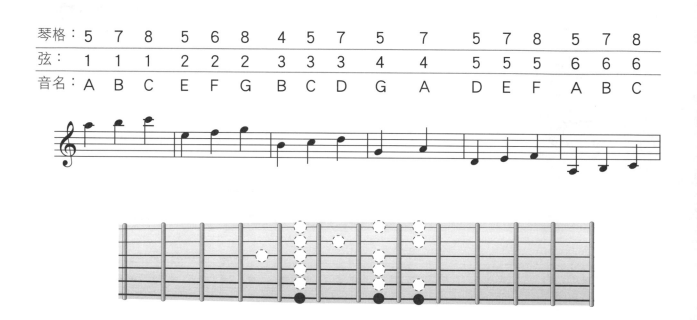

圖中第6弦上的3個黑色點的位置由左到右分別就是：A、B、C。並熟記五線譜上的位置。

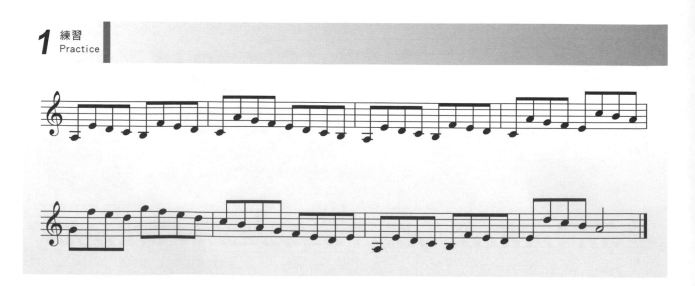

2 練習
Practice

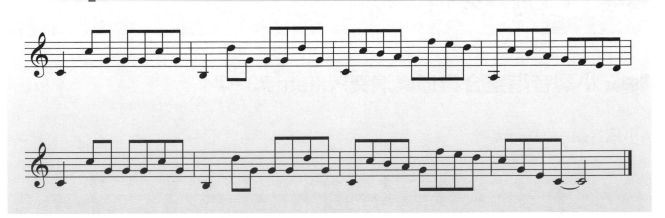

3 練習
Practice

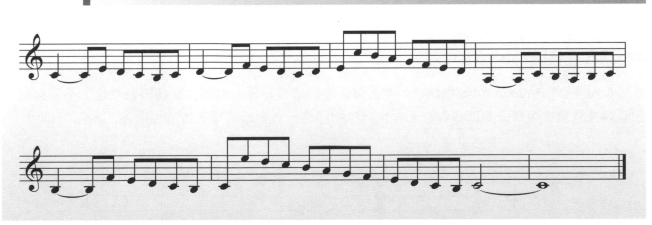

第10週課程

小調音階整合與即興演奏Pattern #3＋#4

A小調音階Pattern #4

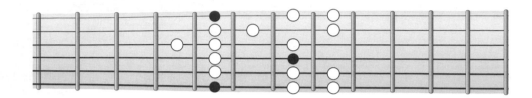

A小調五聲音階Pattern #4

A小調音階Pattern #4的主結構，非五聲音階的音符盡量以經過音或裝飾音視之，不宜久留，即興練習時須多用耳朵判斷音符在和弦進行中的好壞。必要時請專業教師協助。

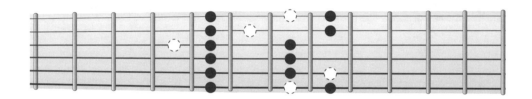

樂句（Licks）

1 練習 Practice CD2-40

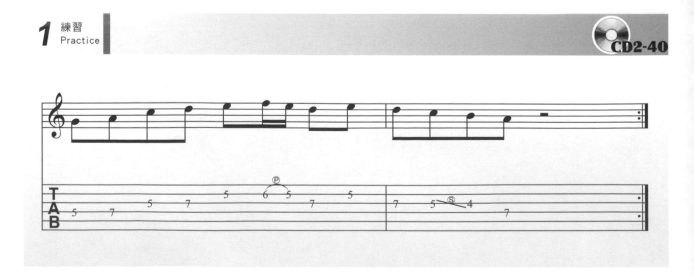

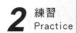

2 練習
Practice

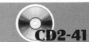

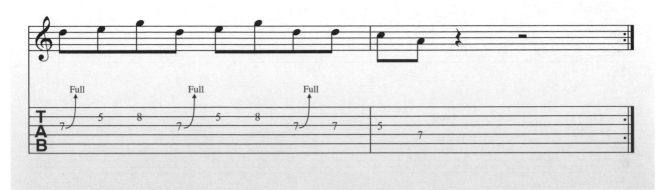

3 練習
Practice

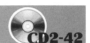

4 練習
Practice

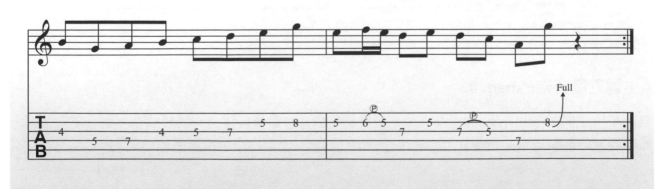

● 即興練習

即興SOLO可以在任何樂句間以既有的音階做片段的上下行、模進等作為新樂句的聯接

Lick 音階 Lick 音階 Lick 音階 Lick

以下面的和弦進行做A小調Pattern #4的即興SOLO，並藉此熟練音階指型。

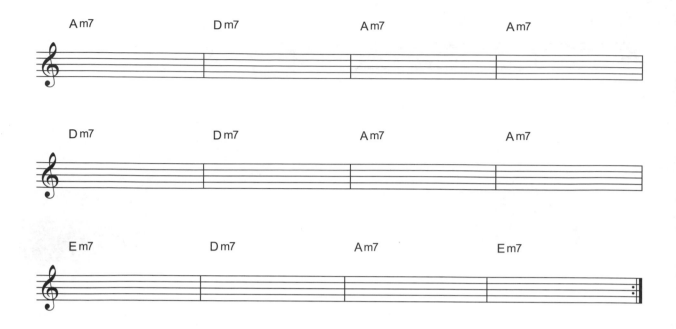

A小調音階Pattern #3

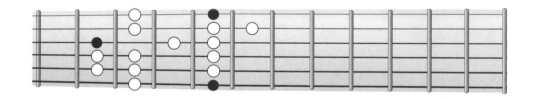

A小調五聲音階Pattern #3

　　A小調音階Pattern #3的主結構，非五聲音階的音符盡量以經過音或裝飾音視之，不宜久留，即興練習時須多用耳朵判斷音符在和弦進行中的好壞。必要時請專業教師協助。

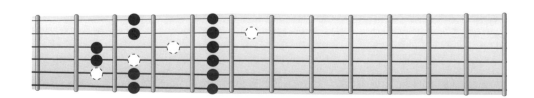

樂句（Licks）

1 練習
Practice
CD2-45

2 練習
Practice
CD2-46

3 練習
Practice
CD2-47

4 練習
Practice
CD2-48

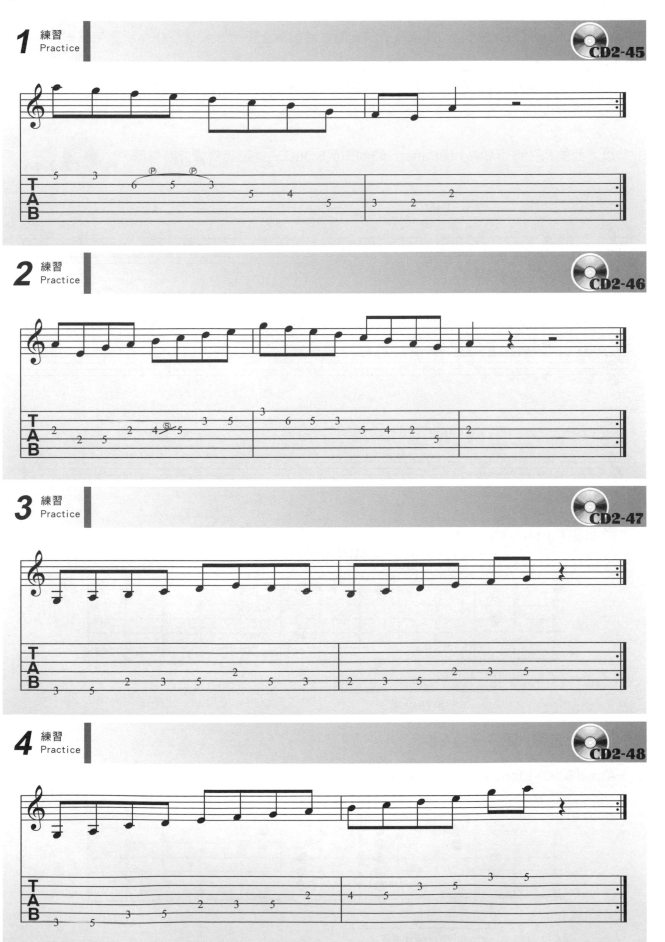

🔺 即興練習

即興SOLO可以在任何樂句間以既有的音階做片段的上下行、模進等作為新樂句的聯接

| Lick | 音階 | Lick | 音階 | Lick | 音階 | Lick |

以下面的和弦進行做A小調Pattern #3的即興SOLO，並藉此熟練音階指型。

CD2-44

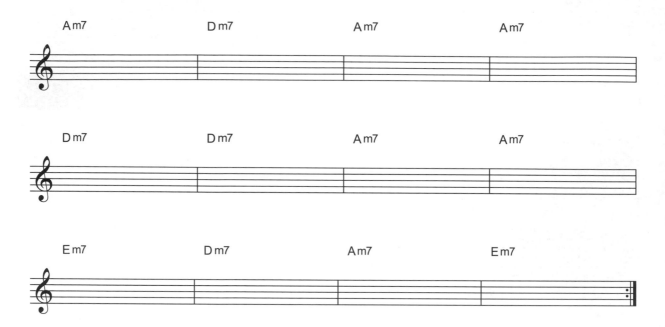

Am7	Dm7	Am7	Am7
Dm7	Dm7	Am7	Am7
Em7	Dm7	Am7	Em7

A小調音階Pattern #3 + #4

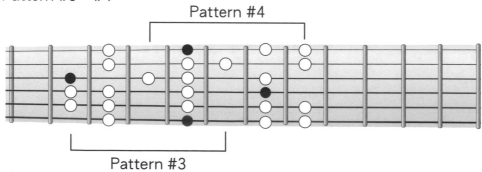

Pattern #4

Pattern #3

A小調五聲音階Pattern #3 + #4

A小調音階Pattern #3 + #4的主結構。

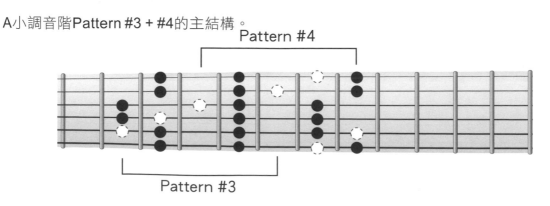

Pattern #4

Pattern #3

A小調五聲音階斜型

使用五聲音階斜型易於連結兩個指型。

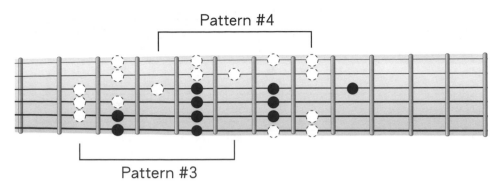

Pattern #4

Pattern #3

樂句（Licks）

1 練習
Practice

CD2-49

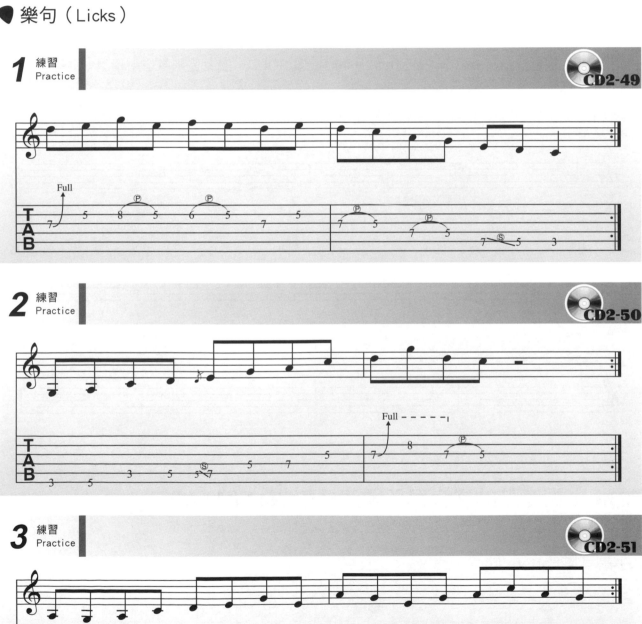

2 練習
Practice

CD2-50

3 練習
Practice

CD2-51

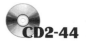

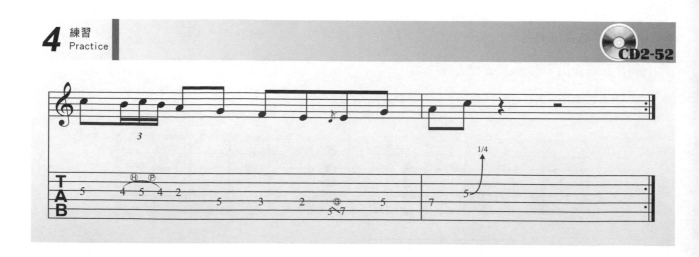

🎵 即興練習

以下面的和弦進行做A小調Pattern #3＋#4的即興SOLO，並藉此熟練音階指型。

🎸 小調音階的整合與即興演奏Pattern #4＋#5

A小調音階Pattern #4

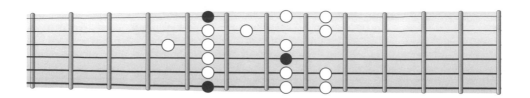

A小調五聲音階Pattern #4

A小調音階Pattern #4的主結構。

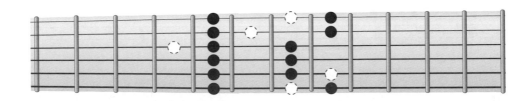

A小調音階Pattern #5

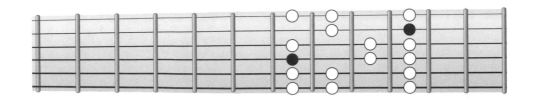

A小調五聲音階Pattern #5

A小調音階Pattern #5的主結構，非五聲音階的音符盡量以經過音或裝飾音視之，不宜久留，即興練習時須多用耳朵判斷音符在和弦進行中的好壞。必要時請專業教師協助。

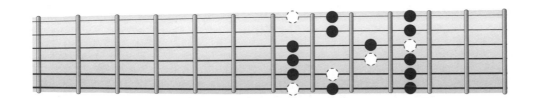

● 樂句（Licks）

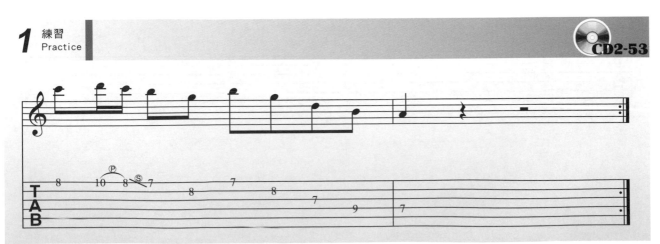

2 練習
Practice

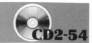
CD2-54

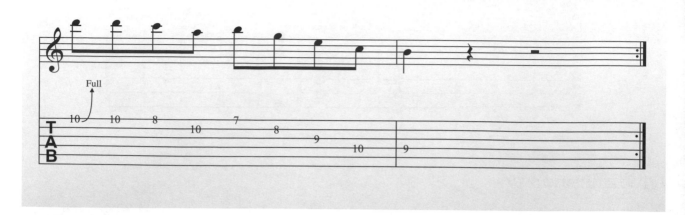

3 練習
Practice

CD2-55

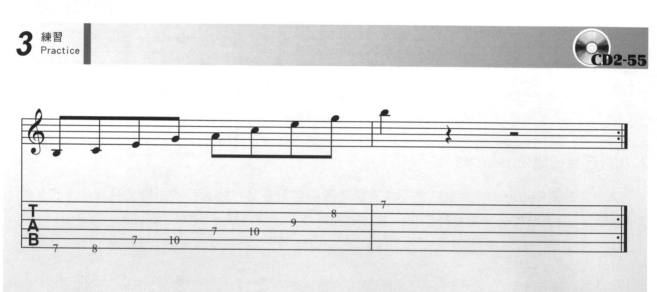

4 練習
Practice

CD2-56

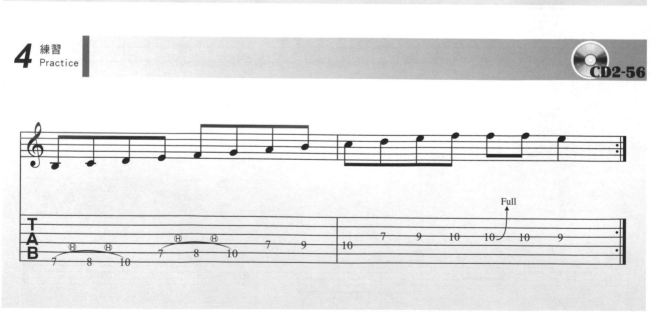

即興練習

以下面的和弦進行做A小調Pattern #5的即興SOLO，並藉此熟練音階指型。

CD2-44

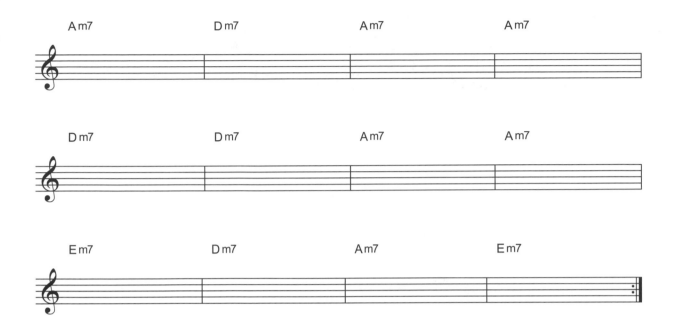

A小調音階Pattern #4 + #5

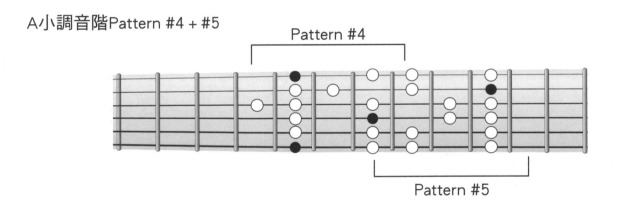

A小調五聲音階Pattern #4 + #5

A小調音階Pattern #4+#5的主結構。

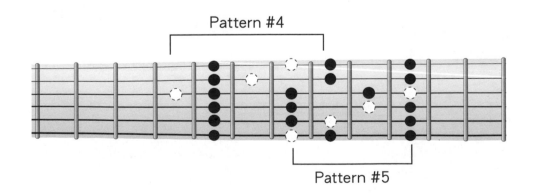

A小調五聲音階斜型

使用五聲音階斜型易於連結兩個指型。

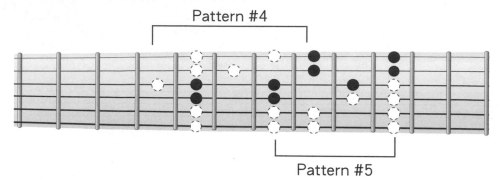

🎸 樂句（Licks）

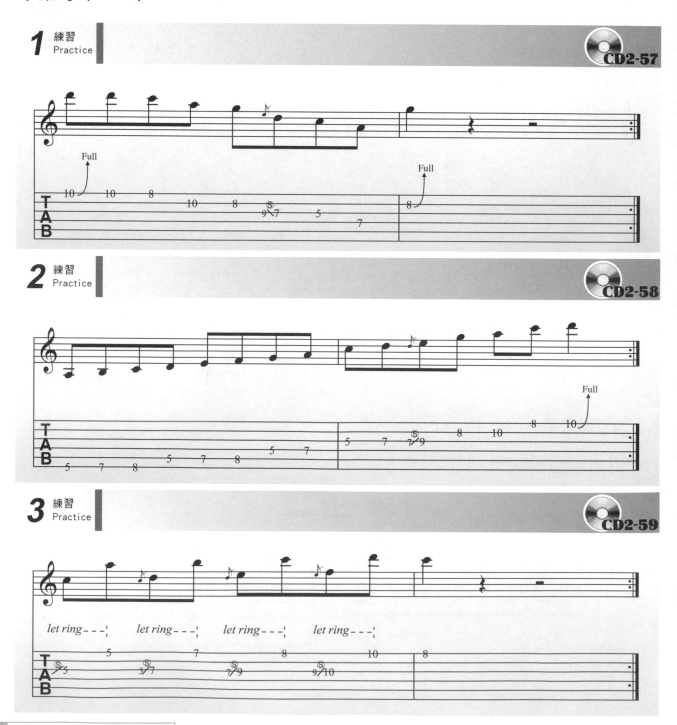

4 練習
Practice

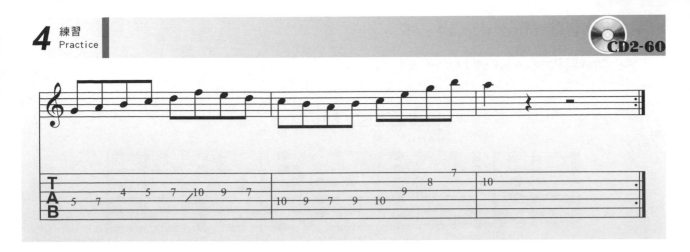

🎵 即興練習

以下面的和弦進行做A小調Pattern #4 + #5的即興SOLO，並藉此熟練音階指型。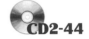

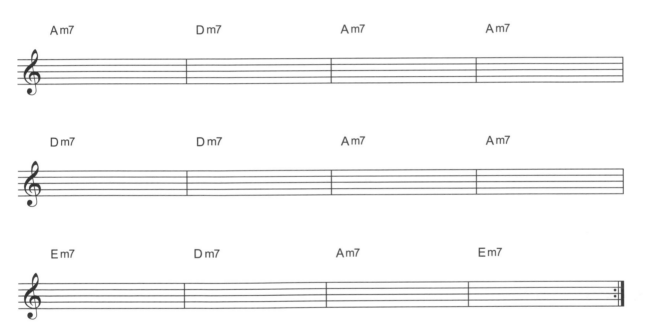

🎸 小調音階的整合與即興演奏Pattern #3 + #4 + #5

A小調音階Pattern #3 + #4 + #5

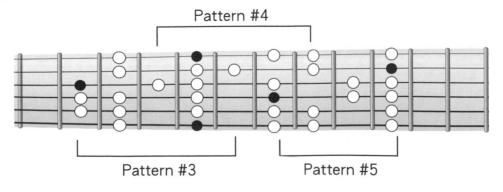

A小調五聲音階Pattern #3 + #4 + #5

A小調音階Pattern #3+#4+#5的主結構。

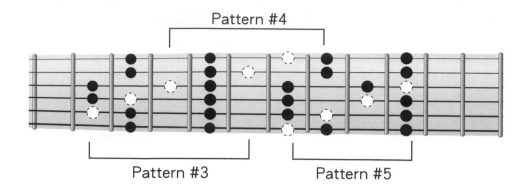

A小調五聲音階斜型

使用五聲音階斜型易於連結3個指型。

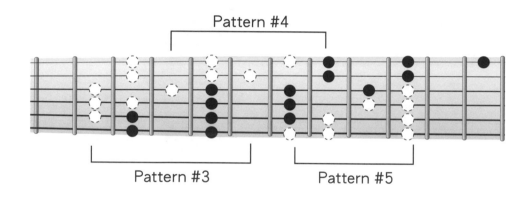

🎸 樂句（Licks）

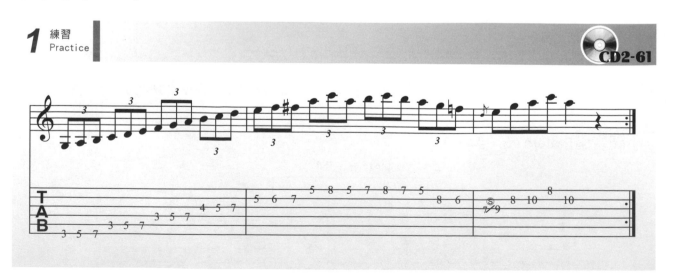

2 練習
Practice

CD2-62

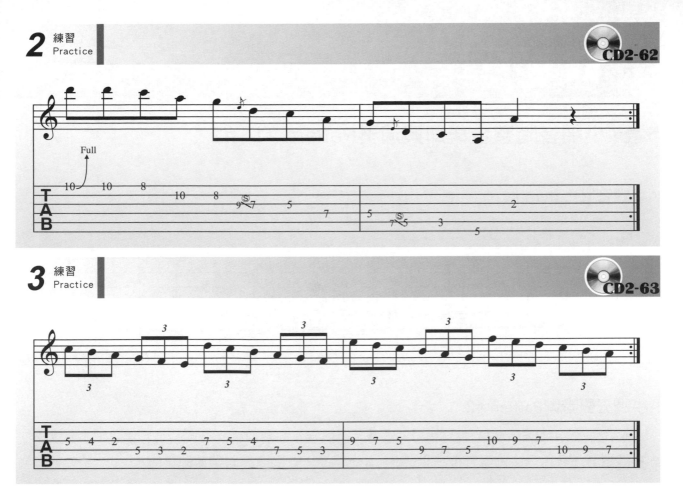

3 練習
Practice

CD2-63

🔻 即興練習

以下面的和弦進行做A小調Pattern #3 + #4 + #5的即興SOLO，並藉此熟練音階指型。

CD2-44

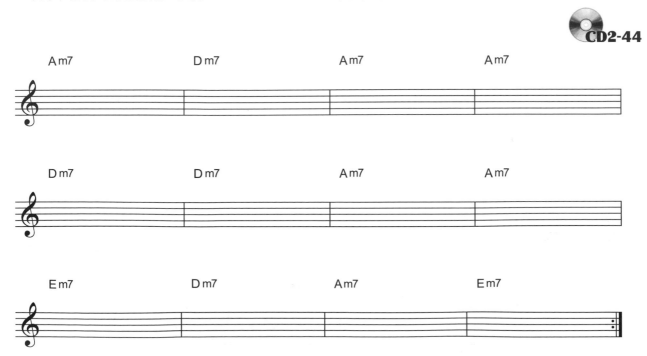

小調音階整合與即興演奏Pattern #1+ #2

A小調音階Pattern #2

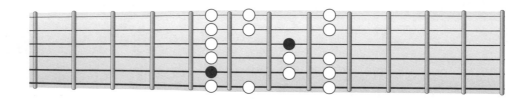

A小調五聲音階Pattern #2

　　A小調音階Pattern #2的主結構，非五聲音階的音符盡量以經過音或裝飾音視之，不宜久留，即興練習時須多用耳朵判斷音符在和弦進行中的良窳。必要時請專業教師協助。

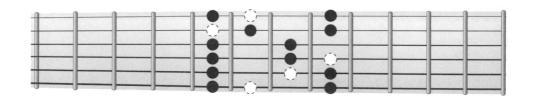

樂句（Licks）

 1 練習 Practice

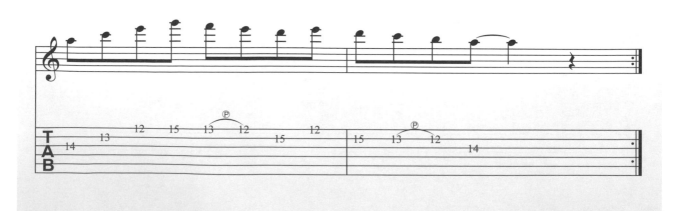

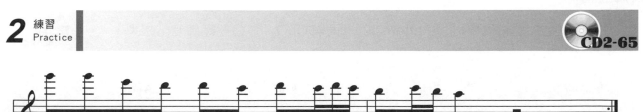

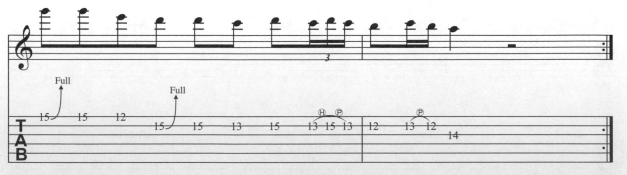

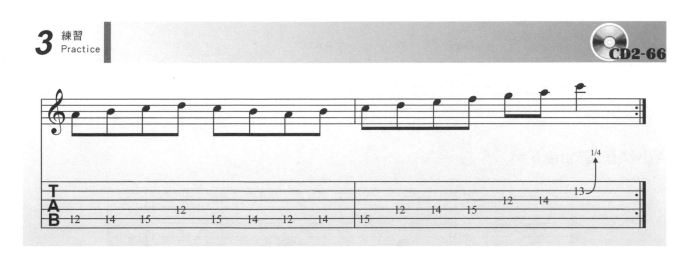

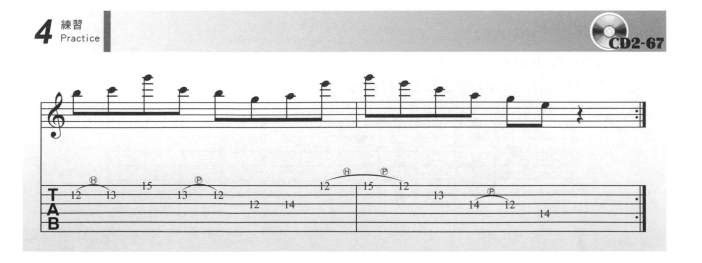

即興練習

即興SOLO可以在任何樂句間以既有的音階做片段的上下行、模進等作為新樂句的聯接

Lick 音階 Lick 音階 Lick 音階 Lick

以下面的和弦進行做A小調Pattern #2的即興SOLO，並藉此熟練音階指型。

CD2-44

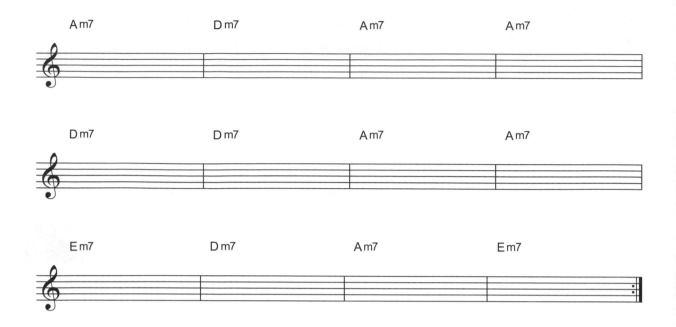

A小調音階Pattern #1

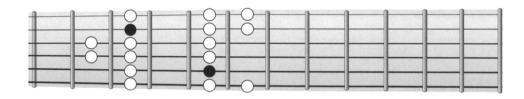

A小調五聲音階Pattern #1

　　A小調音階Pattern #1的主結構，非五聲音階的音符盡量以經過音或裝飾音視之，不宜久留，即興練習時須多用耳朵判斷音符在和弦進行中的好壞。必要時請專業教師協助。

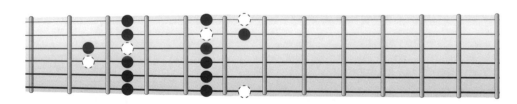

1 練習
Practice

CD2-68

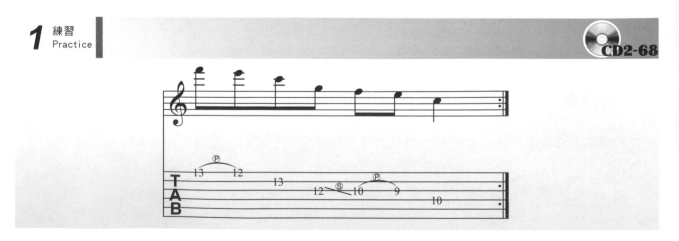

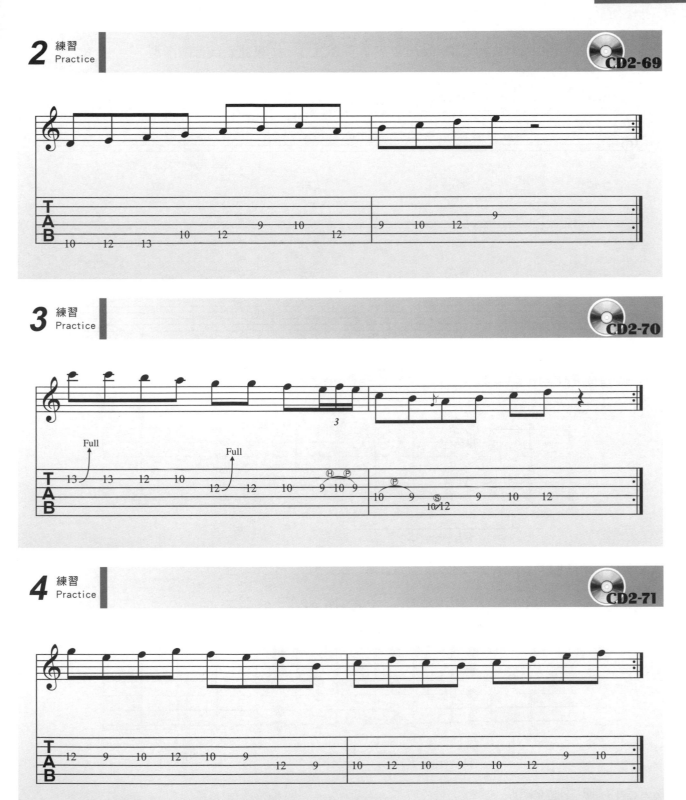

● 即興練習

即興SOLO可以在任何樂句間以既有的音階做片段的上下行、模進等作為新樂句的聯接

| Lick | 音階 | Lick | 音階 | Lick | 音階 | Lick |

以下面的和弦進行做A小調Pattern #1的即興SOLO，並藉此熟練音階指型。

CD2-44

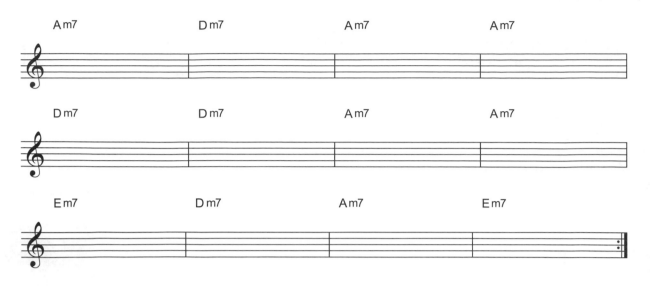

A小調音階Pattern #1+ #2

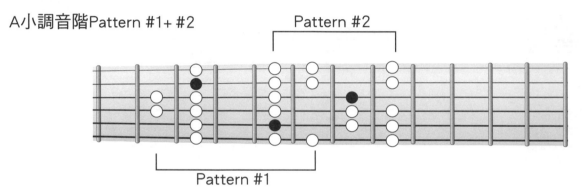

A小調五聲音階Pattern #1+ #2

A小調音階Pattern #1+#2的主結構。

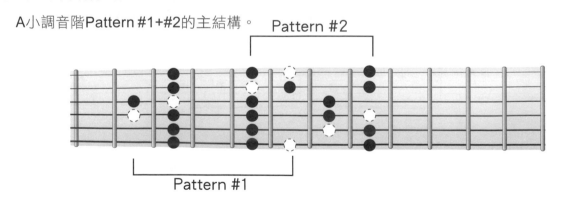

A小調五聲音階斜型

使用五聲音階斜型易於連結兩個指型。

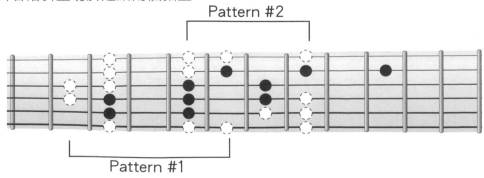

樂句（Licks）

1 練習 Practice

CD2-72

2 練習 Practice

CD2-73

3 練習 Practice

CD2-74

4 練習 Practice

CD2-75

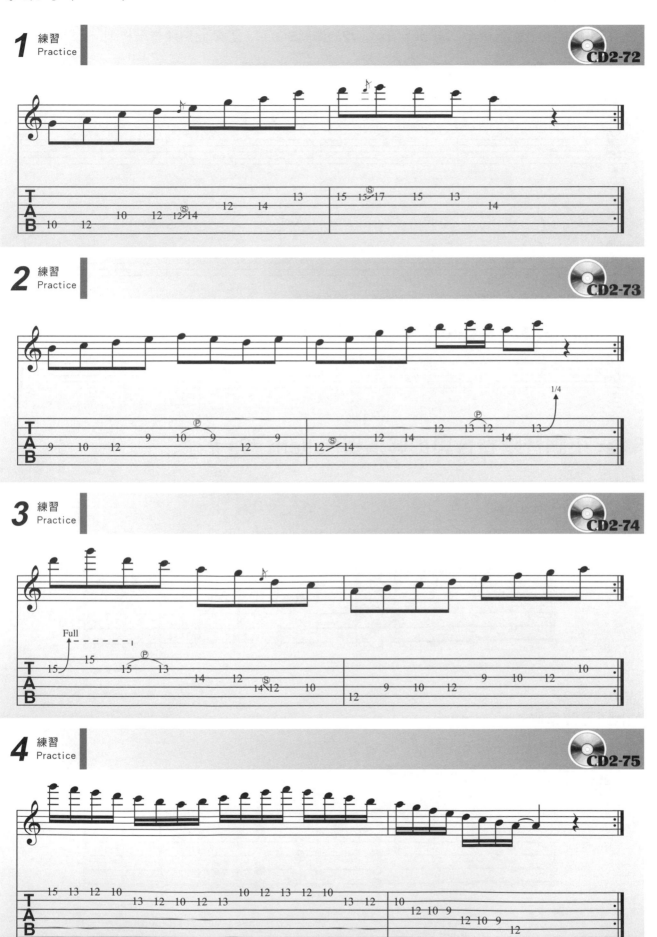

即興練習

以下面的和弦進行做A小調Pattern #1+#2的即興SOLO，並藉此熟練音階指型。

CD2-44

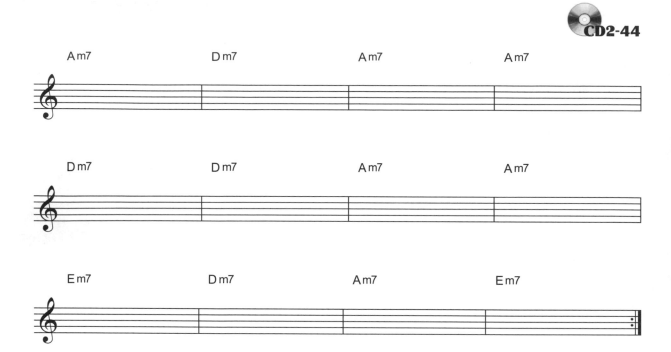

Am7	Dm7	Am7	Am7
Dm7	Dm7	Am7	Am7
Em7	Dm7	Am7	Em7

小調音階整合與即興演奏Pattern #2+ #3

A小調音階Pattern #2

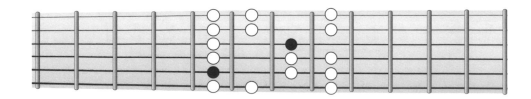

A小調五聲音階Pattern #2

A小調音階Pattern #2的主結構。

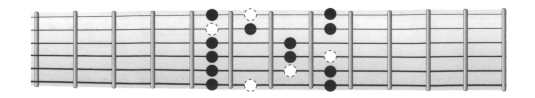

A小調音階Pattern #3

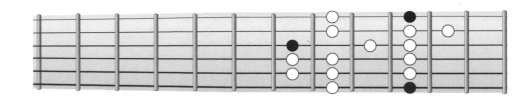

A小調五聲音階Pattern #3

A小調音階 Pattern #3的主結構。

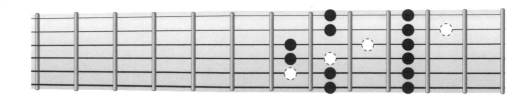

A小調音階Pattern #2+ #3

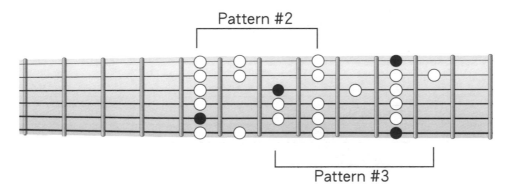

A小調五聲音階Pattern #2+ #3

A小調音階 Pattern #2+ #3的主結構。

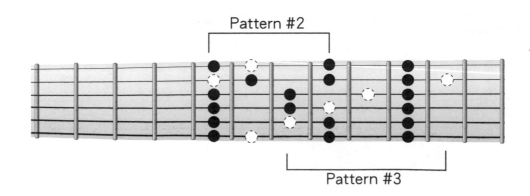

A小調五聲音階斜型

使用五聲音階斜型易於連結兩個指型。

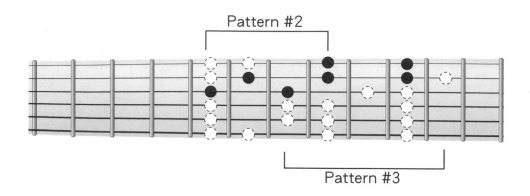

♥ 樂句（Licks）

1 練習 Practice

CD2-76

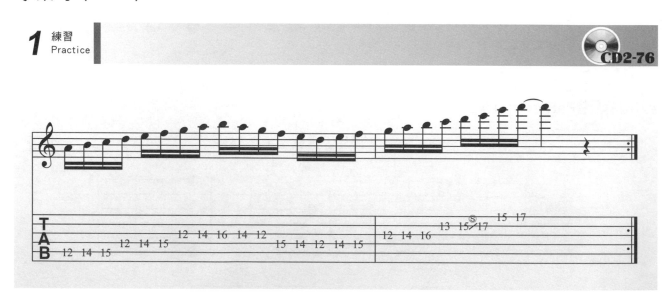

2 練習 Practice

CD2-77

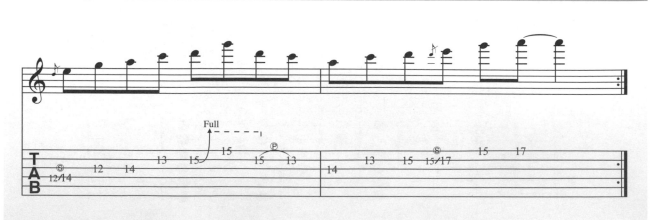

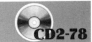

3 練習
Practice

CD2-78

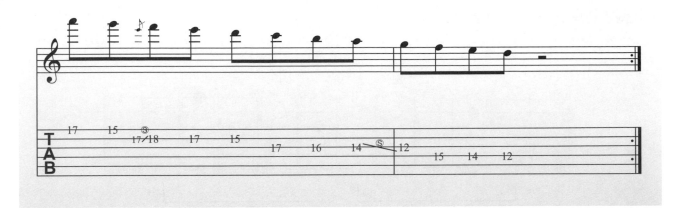

4 練習
Practice

CD2-79

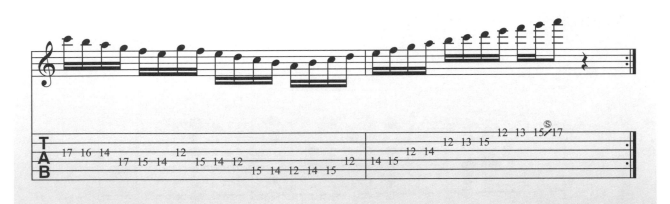

即興練習

以下面的和弦進行做A小調Pattern #2+ #3的即興SOLO，並藉此熟練音階指型。

CD2-44

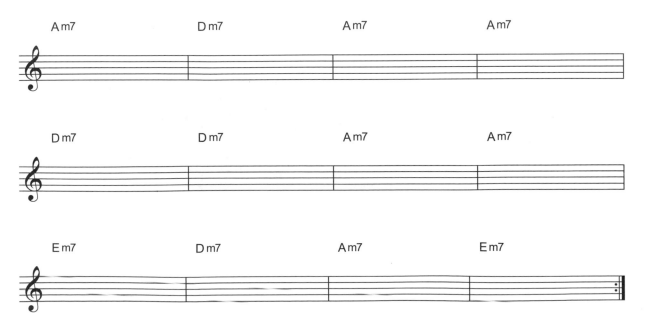

| Am7 | Dm7 | Am7 | Am7 |

| Dm7 | Dm7 | Am7 | Am7 |

| Em7 | Dm7 | Am7 | Em7 |

🎸 小調音階整合與即興演奏Pattern #1+ #2+ #3

A小調音階Pattern #1+ #2+ #3

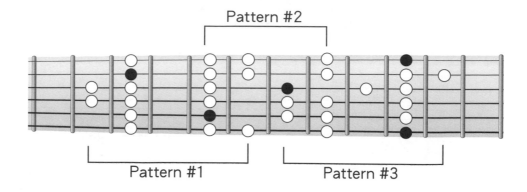

A小調五聲音階Pattern #1+ #2+ #3

A小調音階Pattern #1+ #2+ #3的主結構。

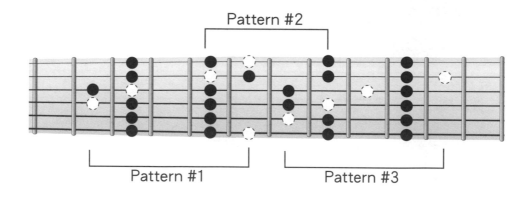

A小調五聲音階斜型

使用五聲音階斜型易於連結3個指型。

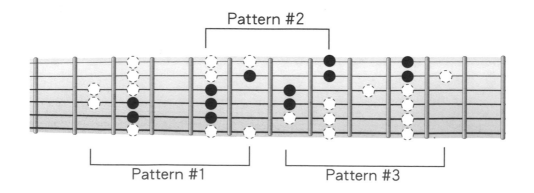

樂句（Licks）

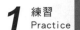

1 練習 Practice

CD2-80

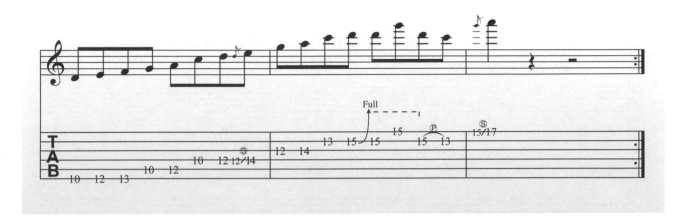

2 練習 Practice

CD2-81

3 練習 Practice

CD2-82

● 即興練習

以下面的和弦進行做A小調Pattern #1+ #2+ #3的即興SOLO，並藉此熟練音階指型。

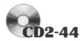

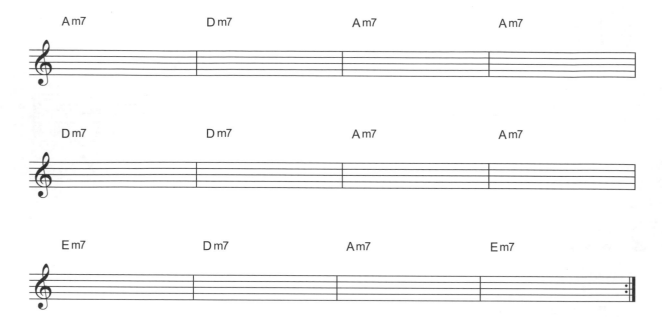

第12週課程

移動式小十一和弦（以第六弦與第五弦為根音）

和弦結構：1　♭3　5　♭7　(9)　11

小三度
完全五度
小七度
（大九度）
完全十一度

Xm11
2 X 3 4 1 X

Xm11
X 2 X 3 4 1

1 練習 Practice 按出每個指定的和弦並彈出教師指定或自行編排的節奏型態　CD2-83

Gm11　　　C9　　　Fmaj9

2 練習 Practice 按出每個指定的和弦並彈出教師指定或自行編排的節奏型態　CD2-84

Dm11　　　G7　　　Cmaj7

3 練習 Practice 按出每個指定的和弦並彈出教師指定或自行編排的節奏型態　CD2-85

Amaj7　　　C#m11　　　Dmaj9　　　Amaj9

4 練習 Practice 按出每個指定的和弦並彈出教師指定或自行編排的節奏型態　CD2-86

Dmaj7　　　Gmaj7　　　A7　　　Bm11

小十一和弦可當作小七和弦或小三和弦甚至小九和弦的延伸和弦，大調順階和弦中的第II級、第III級與第VI級和弦皆可延伸至小十一和弦。

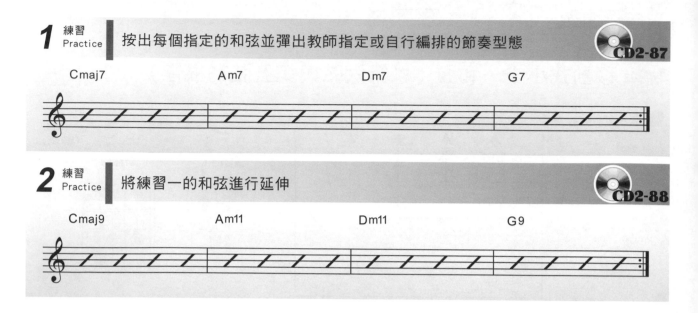

斜線記號和弦與合成和弦（Slash Chords & Poly Chords）

　　斜線記號和弦用來表示和弦的最低音位置的異動，斜線記號的左邊為和弦的和聲結構；右邊則是指定的最低音位置。和弦的符號這麼寫可能因為以簡單易懂的和聲記號組合來代表複雜的和弦符號。

　　所有的斜線記號和弦可能是因為下列四種情況的其中一種而存在：

A、轉位和弦（Inverted Chords）

　　在這一類的和弦記號中，斜線記號的右邊指定的最低音一定是左邊和弦的三度音、五度音或七度音等，即分別代表和弦的「第一轉位（1st Inversion）」、「第二轉位（2nd Inversion）」與「第三轉位（3rd Inversion）」，（而最低音是根音稱為「本位（Root Position）」）。

B、本位七和弦（Root Position 7th Chords）

有時候斜線和弦代表一個單純的七和弦，但在某些原因上以根音加上一個三和弦來表示，例如指定和聲的代換或某些樂器上彈奏或視奏的方便。寫出下列斜線記號和弦所代表的和弦：

Bm/G =＿＿＿＿＿　　C/A =＿＿＿＿＿　　Bm7(♭5)/G♯ =＿＿＿＿＿　　F♯m/D =＿＿＿＿＿

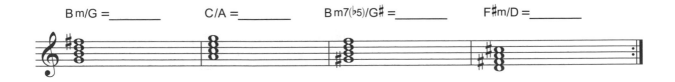

C、不完整的九和弦、十一和弦或十三和弦

斜線記號和弦常被用來表示一些比較複雜但又無法成為完整延伸和弦的和聲，藉由使用三和弦加一個最低音的斜線記號和弦來清楚表現該和聲的結構。寫出下列斜線記號和弦代表的延伸和弦：

C/F =＿＿＿＿＿　　G/A =＿＿＿＿＿　　Gm/C =＿＿＿＿＿　　A/D =＿＿＿＿＿

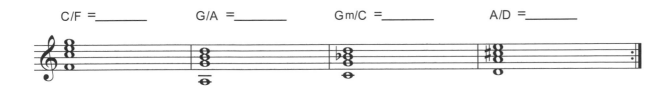

D、一個很難以標準和弦記號表示的和聲

寫出下列斜線記號和弦並以標準本位和弦記號加以比較

B/C　　　　　　　D/C　　　　　　　F♯m/C　　　　　　　A/G

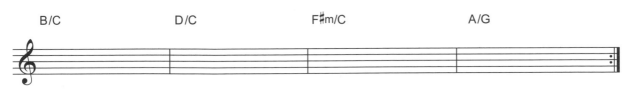

等於：　Cmaj7（♯11, ♭9）　　Cmaj69（♯11）　　C13（♯11, ♭9）　　Gmaj69（♯11）

合成和弦（Polychords）

合成和弦是結合了兩個三和弦而造成更複雜的和聲，這種和弦對於鍵盤樂器而言相當方便以雙手來彈奏，兩個三和弦以一水平線隔開，下方的和弦根音可以為整個合成和弦的根音。寫出這個合成和弦名稱，並定義它是怎樣的一個以C為根音的和弦。

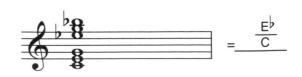

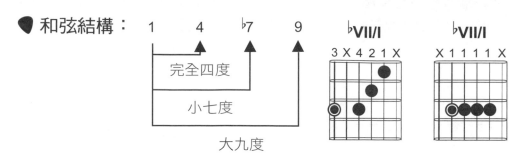

移動式♭VII/I型態和弦（以第六弦與第五弦為根音）

和弦結構：

♭VII/I型態斜線記號和弦根據和弦組成音的排列，等於屬九掛留四和弦（X9sus4），例如：
B♭/C＝C9sus4；G/A＝A9sus4。

1 練習 Practice　按出每個指定的和弦並彈出教師指定或自行編排的節奏型態　CD2-89

Gm7　　　　C 9sus4　　　　Fmaj7

2 練習 Practice　按出每個指定的和弦並彈出教師指定或自行編排的節奏型態　CD2-90

Dm9　　　　G9sus4　　　　Cmaj9

3 練習 Practice　按出每個指定的和弦並彈出教師指定或自行編排的節奏型態　CD2-91

Em9　　　　A9sus4　　　A7　　　Dmaj7

屬九掛留四和弦可當作大調順階和弦中的第II級、第V級與第VI級七和弦或三和弦的裝飾和弦。

1 練習 Practice　按出每個指定的和弦並彈出教師指定或自行編排的節奏型態　CD2-92

Cmaj7　　　　Am7　　　　Dm7　　　　G7

2 練習
Practice 將練習一的和弦加以改裝 CD2-93

Cmaj9 A 9sus4 A m7 D 9sus4 D m7 G 9sus4 G

3 練習
Practice 按出每個指定的和弦並彈出教師指定或自行編排的節奏型態 CD2-94

B m11 E 9sus4 A m11 D 9sus4

B♭maj7 E♭9sus4 C m7

B♭maj9 A m7 D 9

G m7 C 9sus4 D m9

B m11 E 9sus4 B♭maj9 E♭maj9

D m9 D m11 D m9

其他常見的斜線記號和弦

移動式V/I型態和弦

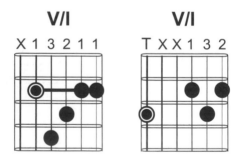

V/I型態斜線記號和弦根據和弦組成音的排列，等於無三度音的大九和弦（Xmaj9 no3rd），例如：G/C＝Cmaj9；A/D＝Dmaj9。

移動式II/I型態和弦

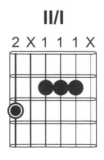

II/I型態斜線記號和弦根據和弦組成音的排列，大致等於六九升十一和弦（Xmaj69（#11），例如：D/C＝Cmaj69（#11）；E/D＝Dmaj69（#11）。

節奏視奏

以擊拍或在吉他上彈奏節奏音形的方法來做節奏訓練。儘可能的使用拍節器來保持速度的平穩，並且要用腳跟著四分音符打拍子。

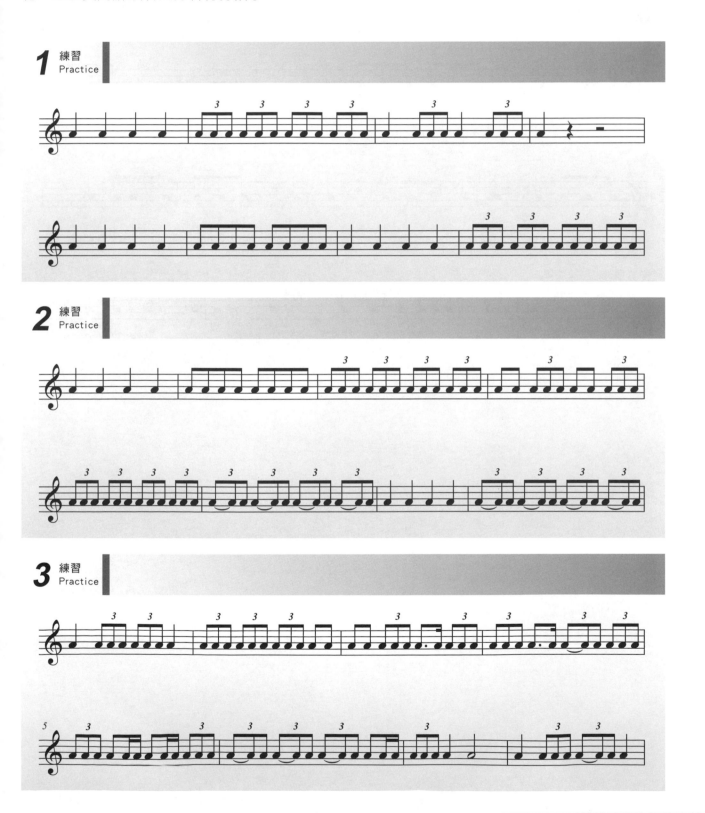

4 練習
Practice

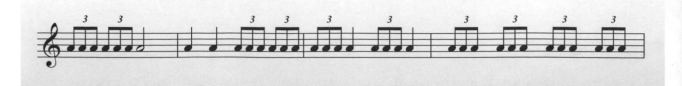

5 練習
Practice

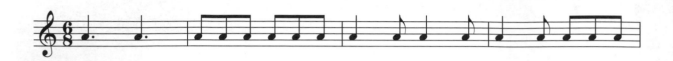

習題解答

 P17頁的解答

【練習 1】

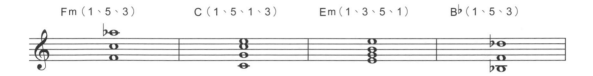

Fm（1、5、3）　　　C（1、5、1、3）　　　Em（1、3、5、1）　　　B♭（1、5、3）

 P18頁的解答

【練習 2】

第一轉位：

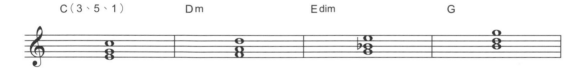

C（3、5、1）　　　Dm　　　Edim　　　G

第二轉位：

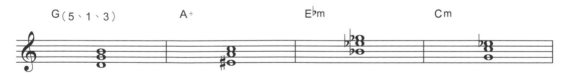

G（5、1、3）　　　A+　　　E♭m　　　Cm

【練習 3】

第一轉位：

C / E　　　Dm / F　　　Edim / G　　　G / B

第二轉位：

G / D　　　A+ / E#　　　E♭m / B♭　　　Cm / G

習題解答

 P19頁的解答

【練習 4】

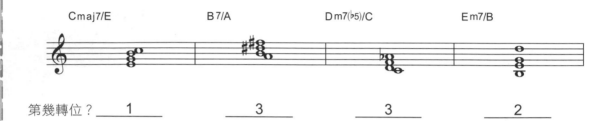

第幾轉位? ___1___ ___3___ ___3___ ___2___

【練習 5】

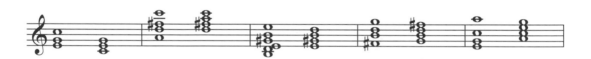

【練習 6】

1、只使用本位和弦:

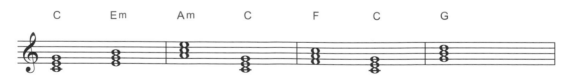

2、使用本位與轉位和弦:

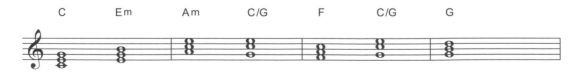

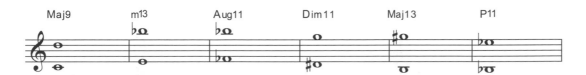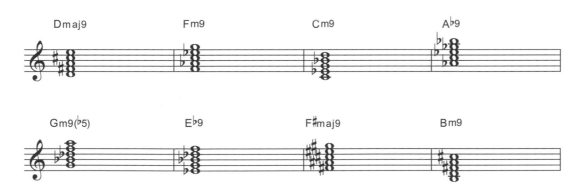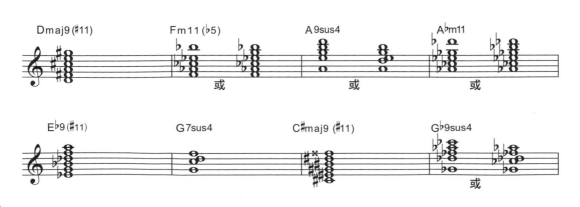

習題解答

 P27頁的解答

【練習 1】

 P28頁的解答

【練習 2】

 P29頁的解答

【練習 3】

習題解答

 P30頁的解答

【練習 4】

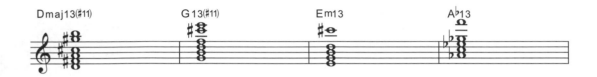

Dmaj13(#11)　　　G 13(#11)　　　Em13　　　A♭13

Fmaj13(#11)　　　B13(#11)　　　D#m13　　　E♭13

【練習 5】

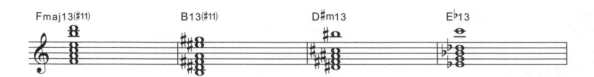

Am11　　　F9(#11)　　　Dmaj13　　　Em13(♭9)　　　C13sus4　　　G9sus4

習題解答

 P34頁的解答

【練習 1】

B♭ Blues

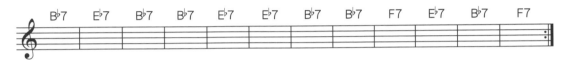

B♭7　E♭7　B♭7　B♭7　E♭7　E♭7　B♭7　B♭7　F7　E♭7　B♭7　F7

A Blues

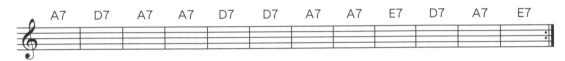

A7　D7　A7　A7　D7　D7　A7　A7　E7　D7　A7　E7

E Blues

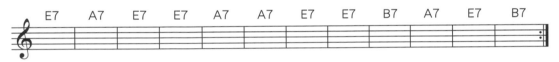

E7　A7　E7　E7　A7　A7　E7　E7　B7　A7　E7　B7

 P35頁的解答

【練習 2】

A　Blues

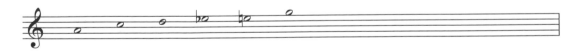

F　Blues

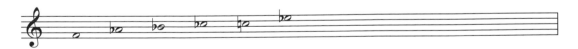

B♭　Blues

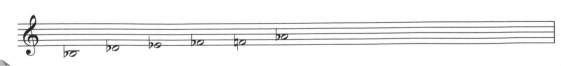

習題解答

P57頁的解答

【練習 1】

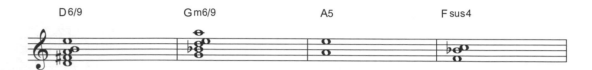

D 6/9	Gm6/9	A5	F sus4

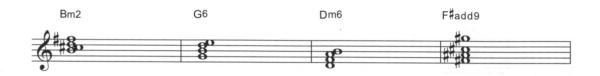

Bm2	G6	Dm6	F#add9

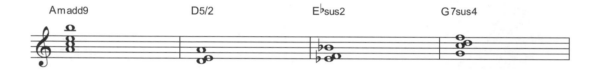

Am add9	D5/2	Ebsus2	G 7sus4

【練習 2】

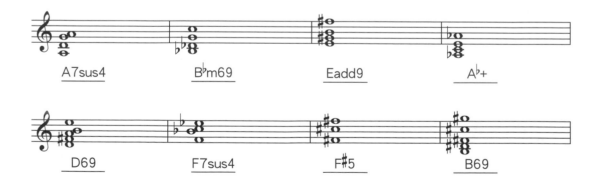

A7sus4　　B♭m69　　Eadd9　　A♭+

D69　　F7sus4　　F#5　　B69

電吉他 系列
Electric Guitar

征服琴海 1
Complete Guiter Playing No.1

3CD 定價 700 元

國內唯一參考美國MI教學系統的吉他用書。適合初學者。內容包括總體概念（學習法則、征服指板、練習要訣）及各30章的旋律概念與和聲概念。

征服琴海 2
Complete Guiter Playing No.2

3CD 定價 700 元

本書針對進階學生所設計。並考美國MI教學系統的吉他用書。內容包括調性與順階和弦之運用、調式運用與預備爵士課程、爵士和聲與即興的運用。

瘋狂電吉他
Crazy E.G Player

CD 定價 499 元

國內首創電吉他教材。速彈、藍調、點弦等多種技巧解析。精選17首經典電搖滾樂曲。內附示範曲之背景音樂練習。

搖滾吉他實用教材
The Rock Guitar User's Guider

CD 定價 500 元

最紮實的基礎音階練習。教你在最短的時間內學會速彈祕方，近百首的練習譜例。配合CD的教學，保證進步神速。

全方位節奏吉他
The Complete Rhythm Guitar

2CD 定價 600 元

本書針對吉他在節奏上所能做到的各種表現方式，由淺而深及系統化的分類，讓節奏的學習可以靈活的即興式彈奏。內附雙CD教學光碟。

前衛吉他
Advance Philharmonic

2CD 定價 600 元

美式教學系統之吉他專用書籍。從基礎電擊她技巧到各種音樂觀念、型態的應用。音階、和弦節奏、調式訓練。

搖滾吉他大師
The Rock Guitarist

定價 250 元

國內第一本日本引進之電擊她系列教材，近百種電擊她演奏技巧解析圖示，及知名吉他大師的詳盡譜例解析。

調琴聖手
Guitar Sound Effects

CD 定價 360 元

最完整的吉他效果器調校大全、各類型吉他、擴大機徹底分析、各類型效果器完整剖析、單踏板效果器串接實戰運用。

主奏吉他大師
Masters Of Rock Guitar

CD 定價 360 元

書中講解吉他大師必備的吉他演奏技巧，描述不同時期各個頂級大師演奏的風格與特點，列舉了大師們的大量精彩作品，進行剖析。

搖滾吉他祕訣
Rock Guitar Secrets

CD 定價 360 元

書中講解非常實用的蜘蛛爬行手指熱身練習，各種調式音階，神奇音階，雙手點指，泛音點指，搖把俯衝轟炸，即興演奏的創作等技巧，傳播正統音樂理念。

節奏吉他大師
Masters Of Rhythm Guitar

CD 定價 360 元

來自各頂尖級大師的200多個不同風格的演奏套路，搖滾，靈歌與瑞格，新浪潮，鄉村，爵士等精彩樂句，讓愛好們提高水平，拉近與大師之間的距離，介紹大師的成長道路，配有樂譜。

藍調吉他演奏法
Blues Guitar Rules

CD 定價 360 元

書中詳細講解了如何勾建布魯斯節奏框架，布魯斯演奏樂句，以及布魯斯Feeling的培養，並以布魯斯大師代表級人物們的精彩樂句作為示範。介紹搖滾布魯斯以及爵士布魯斯經典必會樂句。

郵政劃撥 / 17694713　戶名 / 麥書國際文化事業有限公司　如有任何問題請電洽：（02）23636166 吳小姐

最新圖書目錄

麥書文化

COMPLETE CATALOGUE

學習音樂最佳途徑
音樂人必備叢書
專業樂譜

民謠彈唱系列

書名	作者/規格	說明
吉他新視界 The New Visual Of The Guitar	陳增華 編著　DVD 16開 / 360元	本書是包羅萬象的吉他工具書，從吉他的基本彈奏技巧、基礎樂理、音階、和弦、彈唱分析、吉他編曲、樂團架構、吉他錄音、音響剖析以及MIDI音樂常識……等，都有深入的介紹，可以說是市面上最全面性的吉他影音工具書。
吉他玩家 Guitar Player	周重凱 編著 菊8開 / 440頁 / 400元	2010年全新改版。周重凱老師繼「樂知音」一書後又一精心力作。全書由淺入深，吉他玩家不可錯過。精選近年來吉他伴奏之經典歌曲。
吉他贏家 Guitar Winner	周重凱 編著 16開 / 400頁 / 400元	融合中西樂器不同的特色及元素，以突破傳統的彈奏方式編曲，加上完整而精緻的六線套譜及範例練習，淺顯易懂，編曲好彈又好聽，是吉他初學者及彈唱者的最愛。
名曲100(上)(下) The Greatest Hits No.1.2	潘尚文 編著　CD 菊8開 / 216頁 / 每本320元	收錄自60年代至今吉他必練的經典西洋歌曲。全書以吉他六線譜編著，並附有中文翻譯、光碟示範，每首歌曲均有詳細的技巧分析。
六弦百貨店精選紀念版 1998、1999、2000 精選紀念版 2001、2002、2003、2004 精選紀念版 2005—2009、2010 DVD 精選紀念版 Guitar Shop1998-2010	潘尚文 編著 菊8開 / 每本220元 菊8開 / 每本280元 CD / VCD 菊8開 / 每本300元 VCD+mp3	分別收錄1998-2010各年度國語暢銷排行榜歌曲，內容涵蓋六弦百貨店歌曲精選。全新編曲，精彩彈奏分析。全書以吉他六線譜編奏，並附有Fingerstyle吉他演奏曲影像教學，目前最新版本為六弦百貨店2010精選紀念版，讓你一次彈個夠。
超級星光樂譜集（1）（2）（3） Super Star No.1.2.3	潘尚文 編著 菊8開 / 488頁 / 每本380元	每冊收錄61首「超級星光大道」對戰歌曲總整理。每首歌曲均有標註有完整歌詞、原曲速度與和弦名稱。善用音樂反覆編寫，每首歌翻頁降至最少。
七番町之琴愛日記 吉他樂譜全集	麥書編輯部 編著 菊8開 / 80頁 / 每本280元	電影"海角七號"吉他樂譜全集。吉他六線套譜、簡譜、和弦、歌詞，收錄電影膾炙人口歌曲1945、情書、Don't Wanna、愛你愛到死、轉吧七彩霓虹燈、給女兒、無樂不作(電影Live版)、國境之南、野玫瑰、風光明媚…等12首歌曲。

電吉他系列

書名	作者/規格	說明
主奏吉他大師 Masters Of Rock Guitar	Peter Fischer 編著 CD 菊8開 / 168頁 / 360元	書中講解大師必備的吉他演奏技巧，描述不同時期各個頂級大師演奏的風格與特點，列舉了大師們的大量精彩作品，進行剖析。
節奏吉他大師 Masters Of Rhythm Guitar	Joachim Vogel 編著 CD 菊8開 / 160頁 / 360元	來自各頂尖級大師的200多個不同風格的演奏套路，搖滾，靈歌與瑞格，新浪潮，鄉村，爵士等精彩樂句。介紹大師的成長道路，配有樂譜。
藍調吉他演奏法 Blues Guitar Rules	Peter Fischer 編著 CD 菊8開 / 176頁 / 360元	書中詳細講解了如何勾建布魯斯節奏框架，布魯斯演奏樂句，以及布魯斯Feeling的培養，並以布魯斯大師代表級人物們的精彩樂句作為示範。
搖滾吉他祕訣 Rock Guitar Secrets	Peter Fischer 編著 CD 菊8開 / 192頁 / 360元	書中講解非常實用的蜘蛛爬行手指熱身練習，各種調式音階、神奇音階、雙手點指、泛音點指、搖把俯衝轟炸以及即興演奏的創作等技巧，傳播正統音樂理念。
Speed up 電吉他Solo技巧進階	馬歇柯爾 編著 樂譜書+DVD大碟 / 800元	本張DVD是馬歇柯爾首次在亞洲拍攝的個人吉他教學、演奏，包含精采現場Live演奏與15個Marcel經典吉他樂句解析(Licks)。以幽默風趣的教學方式分享熱門技巧以及音樂理念，包括個人拿手的切分音、速彈、掃弦、點弦…等技巧。
Come To My Way Neil Zaza	Neil Zaza 編著 教學DVD / 800元	美國知名吉他講師，Cort電吉他代言人。親自介紹獨家技法，包含掃弦、點弦、調式系統、器材解說…等，更有完整的歌曲彈奏分析及Solo概念教學。並收錄精彩演出九首，全中文字幕解說。
瘋狂電吉他 Carzy Eletric Guitar	潘學觀 編著　CD 菊8開 / 240頁 / 499元	國內首創電吉他CD教材。速彈、藍調、點弦等多種技巧解析。精選17首經典搖滾樂曲演奏示範。
搖滾吉他實用教材 The Rock Guitar User's Guide	曾國明 編著　CD 菊8開 / 232頁 / 定價500元	最紮實的基礎音階練習。教你在最短的時間內學會速彈祕方。近百首的練習譜例。配合CD的教學，保證進步神速。
搖滾吉他大師 The Rock Guitaristr	浦山秀彥 編著 菊16開 / 160頁 / 定價250元	國內第一本日本引進之電吉他系列教材，近百種電吉他演奏技巧解析圖示，及知名吉他大師的詳盡譜例解析。
天才吉他手 Talent Guitarist	江建民 編著 教學VCD / 定價800元	本專輯為全數位化高品質音樂光碟，多軌同步放映練習。原曲原譜，錄音室吉他大師江建民老師親自示範講解。離開我、明天我要嫁給你…等流行歌曲編曲實例完整技巧解說。六線套譜對照練習，五首MP3伴奏練習用卡拉OK。
全方位節奏吉他 Speed Kills	嚴志文 編著　2CD 菊8開 / 352頁 / 600元	超過100種節奏練習，10首動態聽奏習曲，包括民謠、搖滾、拉丁、藍調、流行、爵士等樂風，內附雙CD教學光碟。針對吉他在節奏上所能做到的各種表現方式，由淺而深系統化分類，讓你可以靈活運用即興式彈奏。
征服琴海1、2 Complete Guitar Playing No.1、No.2	林正如 編著　3CD 菊8開 / 352頁 / 定價700元	國內唯一一本參考美國MI教學系統的吉他用書。第一輯為實務運用與觀念解析並重，最基本的學習奠定穩固基礎的教科書，適合興趣初學者。第二輯包含總體概念和共二十三章的指板訓練與即興技巧，適合嚴肅初學者。
前衛吉他 Advance Philharmonic	劉旭明 編著　2CD 菊8開 / 256頁 / 定價600元	美式教學系統之吉他專用書籍。從基礎電吉他技巧到各種音樂觀念、型態的應用。音階、和弦節奏、調式訓練。Pop、Rock、Metal、Funk、Blues、Jazz完整分析，進階彈奏。
調琴聖手 Guitar Sound Effects	陳慶民、華育棠 編著 CD 菊8開 / 360元	最完整的吉他效果器調校大全。各類型吉他、擴大機徹底分析，各類型效果器完整剖析，單踏板效果串接實戰運用，60首各類型音色示範、演奏。

現代吉他 Modern Guitar
系統教程 Method LEVEL 2

編著　劉旭明

製作統籌　吳怡慧

封面設計　陳智祥

美術編輯　陳姿穎、陳智祥

電腦製譜　劉旭明

譜面輸出　郭佩儒

校對　吳怡慧、郭佩儒、陳珈云

出版發行　麥書國際文化事業有限公司

Vision Quest Publishing Inc., Ltd.

地址　10647台北市羅斯福路三段325號4F-2

4F.-2, No.325, Sec. 3, Roosevelt Rd.,

Da'an Dist., Taipei City 106, Taiwan (R.O.C.)

電話　886-2-23636166．886-2-23659859

傳真　886-2-23627353

郵政劃撥　17694713

戶名　麥書國際文化事業有限公司

登記證　行政院新聞局局版台業第6074號

廣告回函　台灣北區郵政管理局登記證第03866號

ISBN 978-986-6787-88-1

http : // www.musicmusic.com.tw

E-mail : vision.quest@msa.hinet.net

中華民國101年1月初版

好想聽

指彈吉他 訓練大全
Complete Fingerstyle Guitar Training

指彈吉他 訓練大全
Complete Fingerstyle Guitar Training

編著 盧家宏

- 第一本專為 Fingerstyle Guitar學習所設計的教材
- 從基礎到進階，一步一步徹底了解指彈吉他演奏之
- 涵蓋各類音樂風格編曲手法、名家經典範例
- 內附經典《卡爾卡西》漸進式練習曲樂譜
- 將同一首歌轉不同的調，以不同曲風呈現，
 以了解編曲變奏之觀念

好評發售中！

盧家宏 編著
菊八開 / 每本460元
內附 DVD

盧大師精心大

現代吉他 Modern Guitar 系統教程 Method LEVEL 2 讀者回函

感謝您購買本書！為加強對讀者提供更好的服務，請詳填以下資料，寄回本公司，您的資料將立刻列入本公司優惠名單中，並可得到日後本公司出版品之各項資料及意想不到的優惠哦！

姓名 ⬭　　生日 ⬭ / / 　性別 ◯男 ◯女

電話 ⬭　　E-mail ⬭ @ ⬭

地址 ⬭　　機關學校 ⬭

● 請問您曾經學過的樂器有哪些？
　□ 鋼琴　　□ 吉他　　□ 弦樂　　□ 管樂　　□ 國樂　　□ 其他_____

● 請問您是從何處得知本書？
　□ 書店　　□ 網路　　□ 社團　　□ 樂器行　　□ 朋友推薦　　□ 其他_____

● 請問您是從何處購得本書？
　□ 書店　　□ 網路　　□ 社團　　□ 樂器行　　□ 郵政劃撥　　□ 其他_____

● 請問您認為本書的難易度如何？
　□ 難度太高　　□ 難易適中　　□ 太過簡單

● 請問您認為本書整體看來如何？
　□ 棒極了　　□ 還不錯　　□ 遜斃了

● 請問您認為本書的售價如何？
　□ 便宜　　□ 合理　　□ 太貴

● 請問您最喜歡本書的哪些部份？
　□ 教學解析　　□ 編曲採譜　　□ CD 教學示範　　□ 封面設計　　□ 其他_____

● 請問您認為本書還需要加強哪些部份？（可複選）
　□ 美術設計　　□ 教學內容　　□ CD 錄音品質　　□ 銷售通路　　□ 其他_____

● 請問您希望未來公司為您提供哪方面的出版品，或者有什麼建議？

⬭

非常感謝您填寫本表格，我們將極慎重的考慮您的意見，並立即將您的資料建檔。謝謝！

寄件人 ＿＿＿＿＿＿＿＿＿＿＿＿＿＿

地　址 □□□ ＿＿＿＿＿＿＿＿＿＿＿＿＿＿＿＿＿＿

＿＿＿＿＿＿＿＿＿＿＿＿＿＿＿＿＿＿＿＿

廣 告 回 函

台灣北區郵政管理局登記證

台北廣字第03866號

郵資已付 免貼郵票

麥書國際文化事業有限公司

10647 台北市羅斯福路三段325號4F-2

4F.-2, No.325, Sec. 3, Roosevelt Rd.,
Da'an Dist., Taipei City 106, Taiwan (R.O.C.)

為加速郵件處理 ・ 請勿使用訂書針